手部肢體動作
插畫集

清楚瞭解
手部與上半身的動作

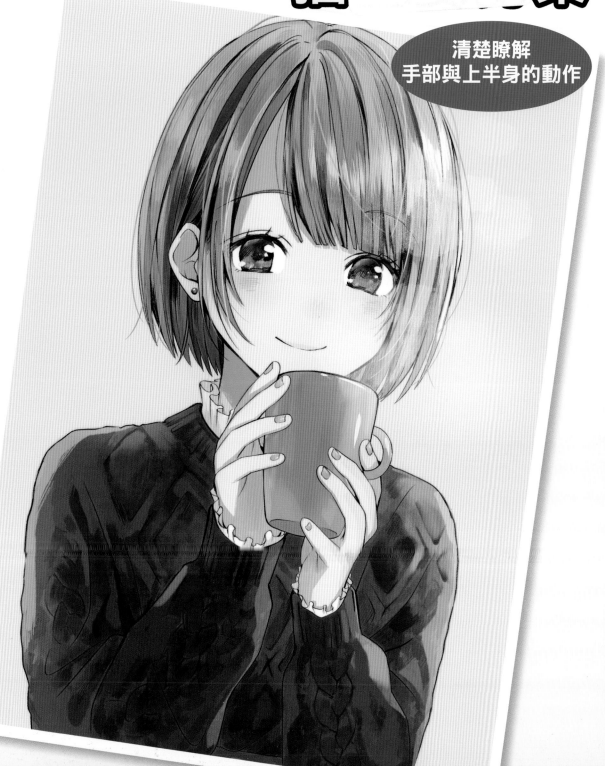

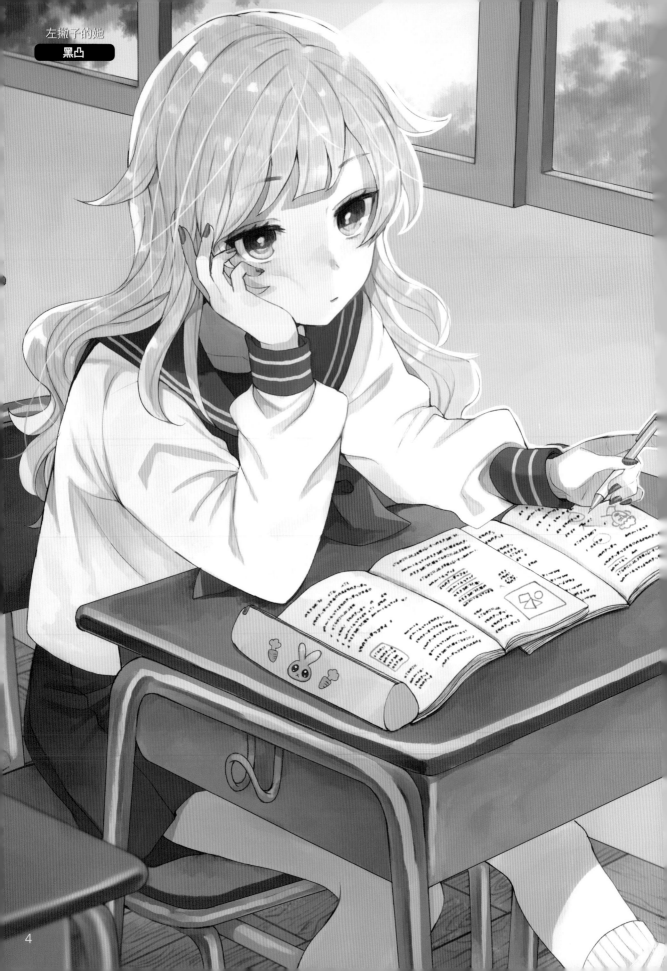

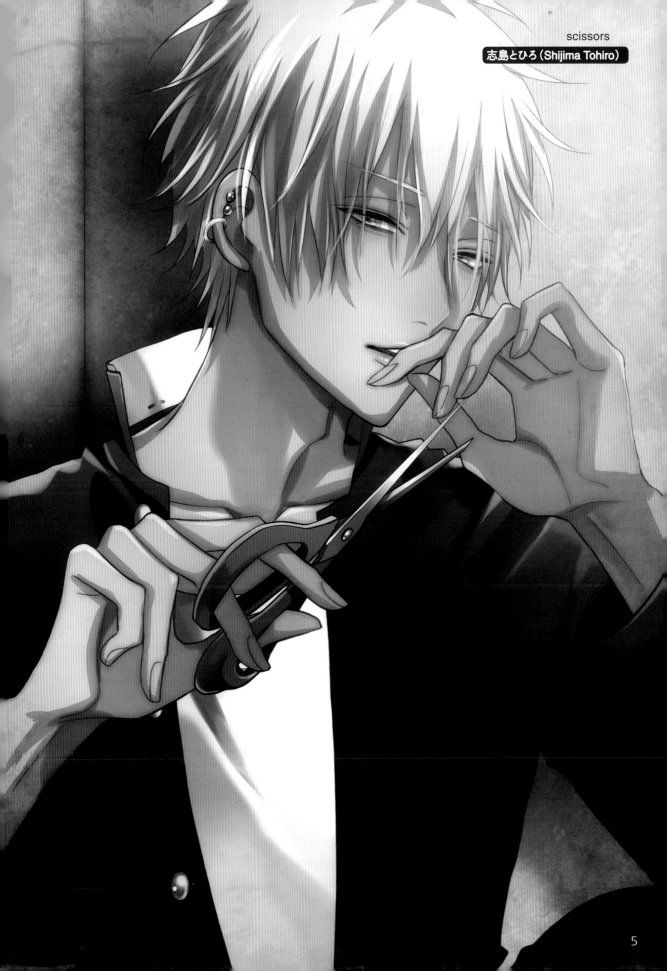

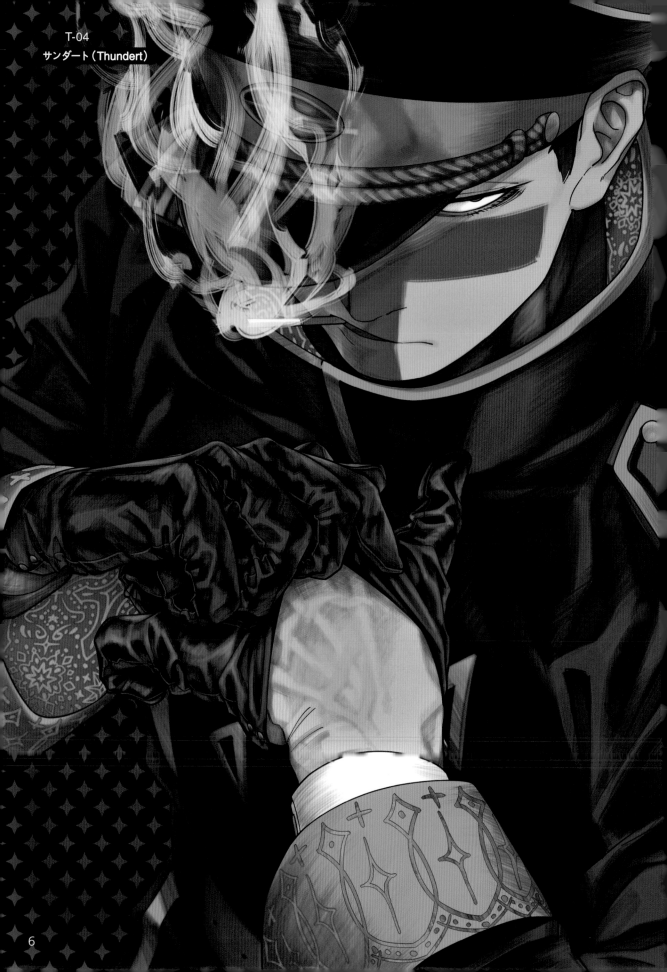

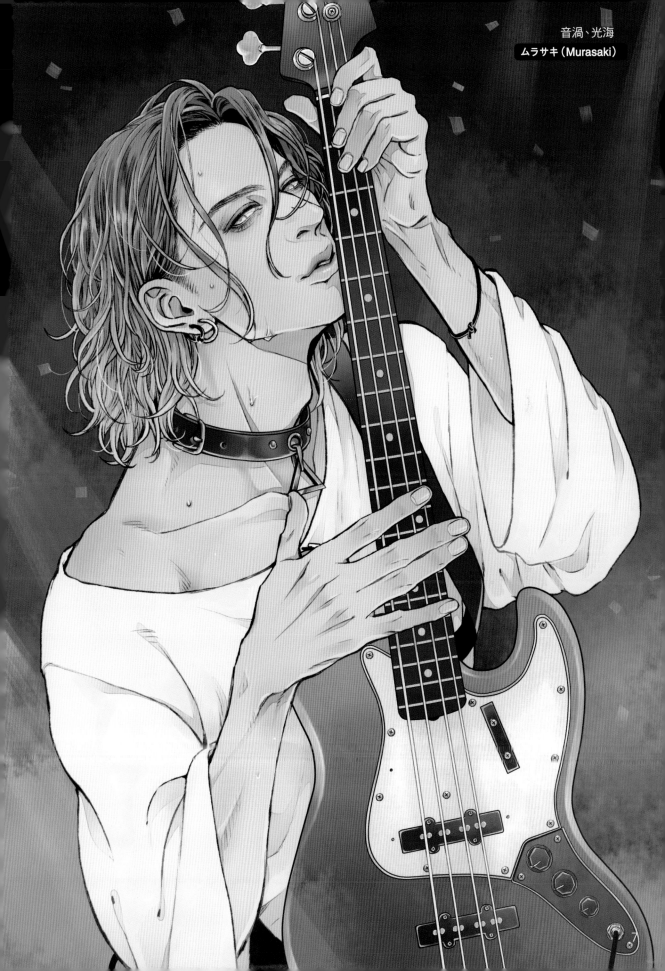

音渦、光海
ムラサキ（Murasaki）

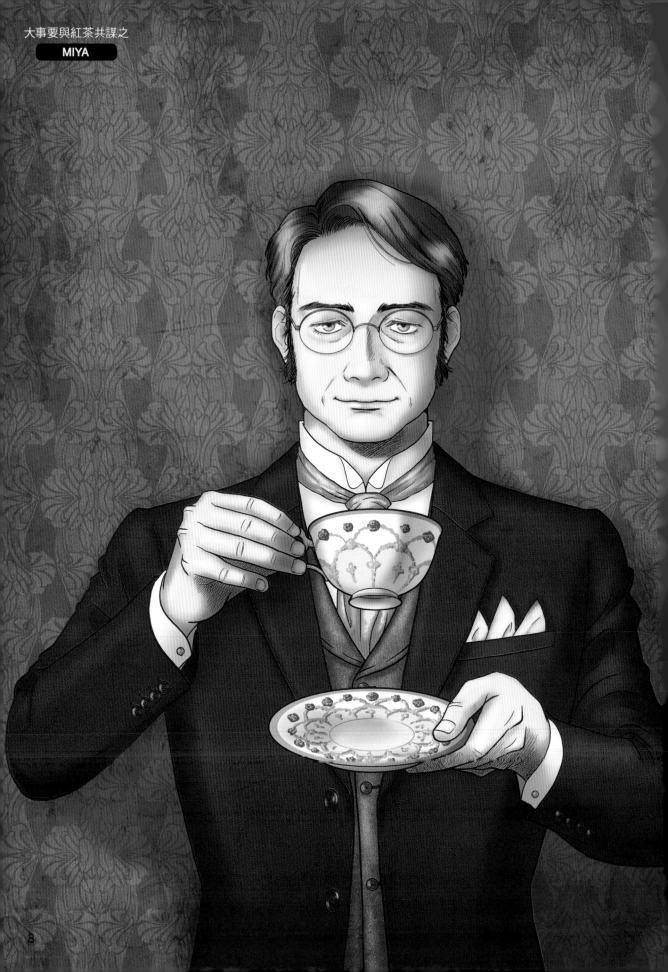

若是加上「手部肢體動作」，
角色就會變得更有魅力！

高興到比出勝利手勢。傷心難過地擦拭眼淚。
煩惱到抱起頭來，無聊到在轉筆……。
根據人物角色的感情跟性格，一隻手會展現出各種不同的情緒。
也能夠呈現人物角色之間的關係性，
像是跟朋友牽著手嬉鬧，或是溫柔地碰觸自己戀人。

可是另一方面，手部形體是一個很複雜，描繪起來很難的部位。
「就算觀察自己的手還是沒辦法畫得很好！」
「照著照片描繪，還是畫不出那種在漫畫、插畫上很吸睛的手！」
相信抱持著這種煩惱的人也大有人在吧！
甚至應該也有人感覺不到自己有所進步，
而變得很害怕練習畫畫的吧！

因此，本書收錄了多達350組的「手部肢體動作」線圖插畫，
作為可自由透寫套用的素材。
由16位人氣插畫家所執筆的，這些數量眾多同時也很講究的肢體動作。
相信光是看著這些線圖插畫，應該就會讓人興奮不已了。
一開始就先試著套用素材描繪，或將素材張貼在原稿上，
接觸將「手部肢體動作」融入至自己畫作當中的樂趣吧！

您可以一面翻閱書籍內容，
一面想著「我的角色適合哪種肢體動作？」
「這個肢體動作好像很適合那個角色！」
這些事情看看。
相信透過這些為數眾多的手部肢體動作，
一定可以感受到創作的「樂趣」所在。

手部肢體動作 插畫姿勢集

第1章
**女性
手部肢體動作**
……33

目 錄

 # CD-ROM的使用方式

本書所刊載的姿勢擷圖都以 psd、jpg 的格式完整收錄在內。同時收錄之檔案能夠在諸多軟體上進行使用，如『CLIP STUDIO PAINT』、『Photoshop』、『FireAlpaca』、『Paint Tool SAI』等皆可使用。請將CD-ROM放入相對應的驅動裝置使用。

Windows

> 將CD-ROM放入電腦當中，即會開啟自動播放或顯示提示通知，接著點選「打開資料夾顯示檔案」。
>
> ※依照Windows版本的不同，顯示畫面可能會不一樣。

Mac

> 將CD-ROM放入電腦當中，桌面上會顯示圓盤狀的ICON，接著雙點擊此ICON。

CD-ROM裡，背景線圖和姿勢擷圖分別收錄於「psd」與「jpg」資料夾當中。請開啟您想使用的擷圖檔案，並在檔案上面加上衣服跟頭髮，或複製自己想使用的部分張貼於原稿當中。背景線圖和姿勢擷圖皆可自由進行加工、變形等調整。

這是以『CLIP STUDIO PAINT』開啟檔案的範例。psd格式擷圖檔案是呈穿透狀態，要張貼於原稿當中進行使用時會很方便。也可以將圖層疊在其上，一面將線圖畫成草稿，一面描繪出一幅插畫。

BONUS DATA!

> CD-ROM的「other_bonus」資料夾裡，收錄了14組無法完全刊印於書本的姿勢。請務必一同參考使用。

01k 不知所措	**06e** 手機看不清楚……	**11d** 靠攏的手（自己的視點）
02c 眼鏡往上一推！	**07e** 手裡叼著菸	**12c** 從後面窺看
03c 拄著手肘	**08d** 將襯衫前面扣起來	**13i** 「不要碰我」
04c 吃甜點	**09d** 手伸到襯衫	**14i** 安慰
05c 火大	**10d** 拉扯襯衫	

使用授權範圍

本書及CD-ROM收錄的所有姿勢擷圖都可以自由透寫複製。購買本書的讀者，可以透寫、加工、自由使用。也可以直接貼在原稿上進行使用。不會產生著作權費用或二次使用費。也不需要標記版權所有人。但姿勢擷圖的著作權歸屬於本書執筆作者所有。

這樣的使用OK

- 在本書所刊載的人物姿勢擷圖上描圖（透寫）。加上衣服、頭髮後，描繪出自創的插圖或製作出周邊商品。將描繪完成的插圖在網路上公開。

- 將CD-ROM收錄的人物姿勢擷圖當作漫畫、插畫原稿之底圖，以電腦繪圖製作自創的插畫。加上衣服、頭髮後，繪製出自創的插畫。將繪製完成的插畫刊載於同人誌，或是在網路上公開。

- 參考本書或CD-ROM收錄的人物姿勢擷圖，製作商業漫畫的原稿，或製作刊載於商業雜誌上的插畫。

禁止事項

禁止複製、散布、轉讓、轉賣CD-ROM收錄的資料（也請不要加工再製後轉賣）。禁止以CD-ROM的姿勢擷圖為主角的商品販售。也請勿透寫複製範例作品插畫（包括首頁、專欄跟解說頁面的範例作品）。

這樣的使用 NG

- 將CD-ROM複製後送給朋友。
- 將CD-ROM複製後免費散布，或是有償販賣。
- 將CD-ROM的資料複製後上傳到網路。
- 非使用人物姿勢擷圖，而是將範例作品描圖（透寫）後在網路上公開。
- 直接將人物姿勢擷圖印刷後做成商品販售。

預先告知事項　本書刊載的人物姿勢，描繪時以外形帥氣美觀為先。包含漫畫及動畫等虛構場景中登場之特有的操作武器姿勢，或是特有的體育運動姿勢。可能與實際的武器操作方式，或是符合體育規則的姿勢有相異之處。

手部描繪基本要領

手背

手是一個離我們非常近，可以馬上進行觀察、素描的部位。另一方面來說，因為離我們實在太近了，所以也是一個有可能會帶著「既有觀念」描繪的部位。手有怎樣的特徵？要注意哪些部分才能夠畫得更好？現在就來一一看下去吧！

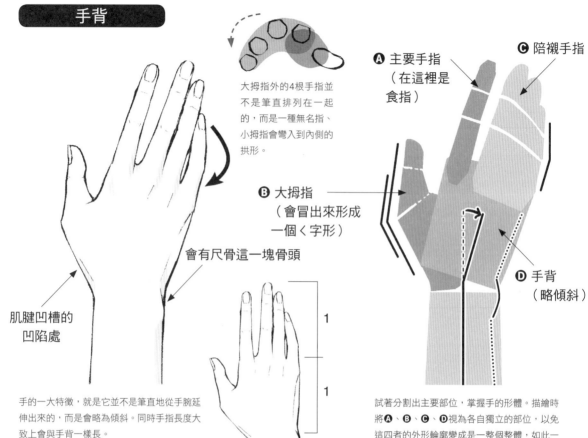

大拇指外的4根手指並不是筆直排列在一起的，而是一種無名指、小拇指會彎入到內側的拱形。

Ⓐ 主要手指（在這裡是食指）

Ⓒ 陪襯手指

Ⓑ 大拇指（會冒出來形成一個〈字形）

Ⓓ 手背（略傾斜）

肌腱凹槽的凹陷處

會有尺骨這一塊骨頭

1
1

手的一大特徵，就是它並不是筆直地從手腕延伸出來的，而是會略為傾斜。同時手指長度大致上會與手背一樣長。

試著分割出主要部位，掌握手的形體。描繪時將Ⓐ、Ⓑ、Ⓒ、Ⓓ視為各自獨立的部位，以免這四者的外形輪廓變成是一整個整體，如此一來就會變得很像是一隻手的形體。

POINT 將手腕位置明確化是很重要的一件事

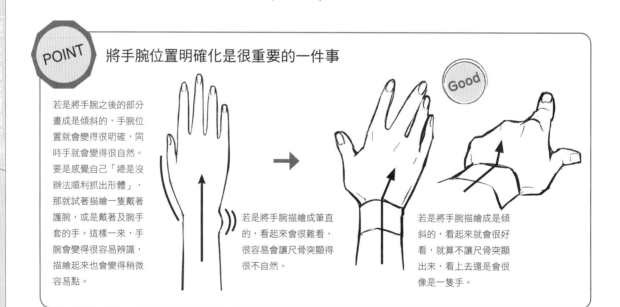

Good

若是將手腕之後的部分畫成是傾斜的，手腕位置就會變得很明確，同時手就會變得很自然。要是感覺自己「總是沒辦法順利抓出形體」，那就試著描繪一隻戴著護腕，或是戴著及腕手套的手。這樣一來，手腕會變得很容易辨識，描繪起來也會變得稍微容易點。

若是將手腕描繪成筆直的，看起來就會很難看，很容易會讓尺骨突顯得很不自然。

若是將手腕描繪成是傾斜的，看起來就會很好看，就算不讓尺骨突顯出來，看上去還是會很像是一隻手。

手掌

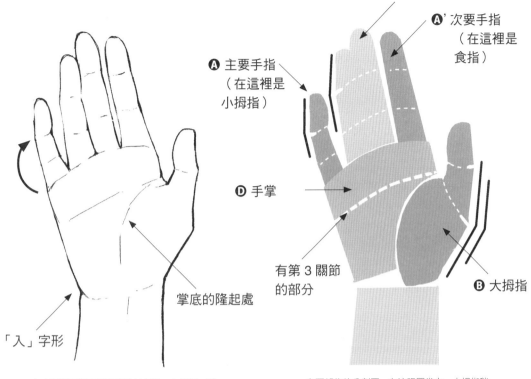

© 陪襯手指

Ⓐ' 次要手指
（在這裡是食指）

Ⓐ 主要手指
（在這裡是小拇指）

Ⓓ 手掌

有第 3 關節
的部分

Ⓑ 大拇指

掌底的隆起處

「入」字形

和大拇指面對面長出來的無名指、小拇指，看
上去會稍微地彎成一個「く」字形。掌底（手
掌下部）的隆起處，則要以細線條描繪進行呈
現。同時小拇指側的手腕上會有尺骨的骨頭，
會與掌底交叉而形成一個「入」字形。

主要部位的分割圖。在這張圖當中，小拇指稍
微張開來，並與其他手指離了一段距離，成為
了讓肢體動作帶有對比的主要手指。如果小拇
指是主要手指，那只要將食指作為次要手指，
無名指、中指作為陪襯手指進行整合抓出形
體，那就會有一種很自然的印象。

POINT 若是描繪出掌底，就會出現一股立體感

Good

若是只描繪出手掌的輪廓，
就無法從手部感受到厚實
感，與手腕之間的分界也會
變得很不自然。這時若是加
上用來呈現掌底與手腕連接
處的線條，手就會變成很有
立體感。

用來呈現掌底
與手腕連接處
的線條

手指

手指長度若是以一個指甲長為基準，那掌握起來就會變得很容易。手指的剖面形狀並不會是圓形，而是會因場所而異。除了指甲部分以外，手指指背（有肌腱通過）都會像桌子那樣很平坦。

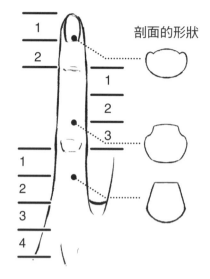

剖面的形狀

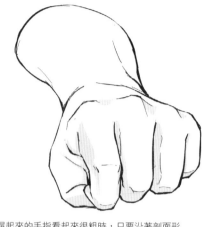

握起來的手指看起來很粗時，只要沿著剖面形狀（中央很平坦，側面容易形成陰影）描繪出陰影，就會顯得很修長。

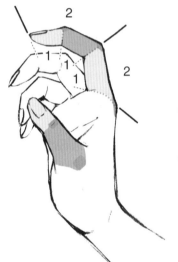

稍微彎起手指時，關節之間的比例。指腹側會變得比指背側還要短。

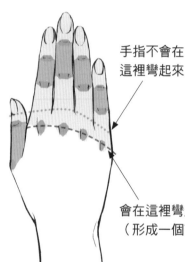

手指不會在這裡彎起來

會在這裡彎起來（形成一個高峰處）

手指的第3關節是在手背上，若是從指根處彎起手指，手背上就會因為骨頭的突出而形成一個高峰處。因此記住「不是只有手指彎起來，是要從手背彎起來」這件事，是非常重要的。

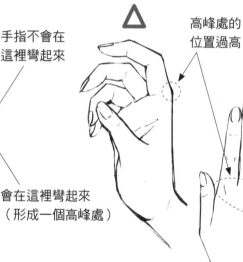

△

高峰處的位置過高

若是描繪時帶著只有手指彎起來的意識，第3關節的高峰處位置就會過高而出現一股不協調感。

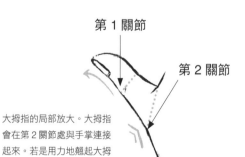

第1關節

第2關節

大拇指的局部放大。大拇指會在第2關節處與手掌連接起來。若是用力地翹起大拇指，第2關節的部分就會形成一個凹陷處。

若是彎起大拇指，第1、2關節兩者都會彎成一個「く」字形。而比第1關節還要前面的指尖，則是時常處於翹起來的狀態。

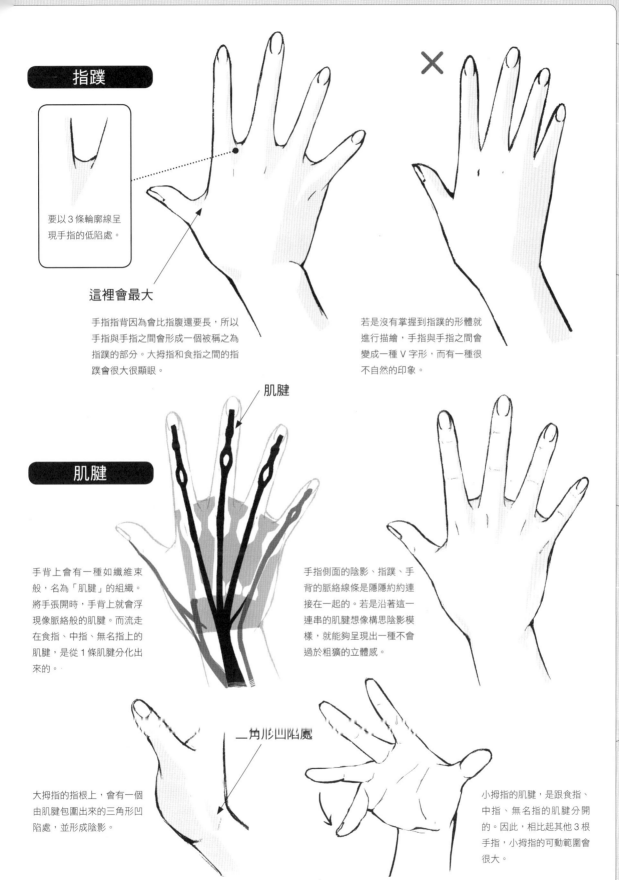

指蹼

要以 3 條輪廓線呈現手指的低陷處。

這裡會最大

手指指背因為會比指腹還要長,所以手指與手指之間會形成一個被稱之為指蹼的部分。大拇指和食指之間的指蹼會很大很顯眼。

若是沒有掌握到指蹼的形體就進行描繪,手指與手指之間會變成一種 V 字形,而有一種很不自然的印象。

肌腱

肌腱

手背上會有一種如纖維束般,名為「肌腱」的組織。將手張開時,手背上就會浮現像脈絡般的肌腱。而流走在食指、中指、無名指上的肌腱,是從 1 條肌腱分化出來的。

手指側面的陰影、指蹼、手背的脈絡線條是隱隱約約連接在一起的。若是沿著這一連串的肌腱想像構思陰影模樣,就能夠呈現出一種不會過於粗獷的立體感。

角形凹陷處

大拇指的指根上,會有一個由肌腱包圍出來的三角形凹陷處,並形成陰影。

小拇指的肌腱,是跟食指、中指、無名指的肌腱分開的。因此,相比起其他 3 根手指,小拇指的可動範圍會很大。

掌握每個姿勢的形體

握住張開，運用事物，隨意的肢體動作……，手部可以展現出各種不同動作，每有不同，形體就會隨之有很大的改變。這裡就看看一些代表性姿勢的手部形體。

握拳

手背的骨頭會描繪出一個凹凸不平的拱形，而且會形成一種中指高度最高的高峰外形。手指的關節與關節之間不會是四角形、橢圓形，而會是一種縱長的六角形。

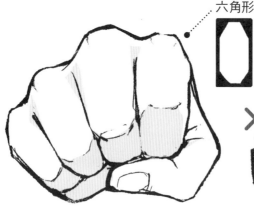

六角形

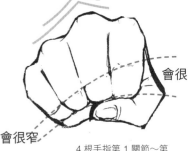

中指會最高

會很

會很窄

4 根手指第 1 關節～第 2 關節的寬度，小拇指側看上去會很窄。

若是將 4 根手指平行並列起來，就會變得不像是拳頭。因此建議要確實掌握到那種從指根處畫出一個弧度，然後像是一座山的形狀。

這是從手掌側觀看拳頭的模樣。因為有用力握住，所以手掌側面會變得又堅硬又平坦。在小拇指側，則因為有彎起第 3 關節，所以會形成一個小小的突出處。

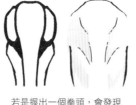

若是握出一個拳頭，會發現手指的關節會有一種如膝頭般的形狀。

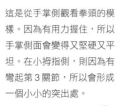

會變得既堅硬又平坦

大拇指的指根經常都是很平坦的

會很寬

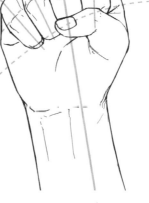

會很窄

中指和手腕大致上是筆直的。其他手指則會排列成放射狀。4 根手指的第 2 關節到指根這一段的寬度，越往食指側會變得越窄。

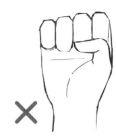

4 根手指若是排列成平行的，看起來就不會是個拳頭，而像是個彎起手指的貓手。

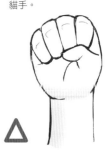

手掌的側面若是很圓，看上去就會像是絨毛娃娃那種又圓又有厚實感的手。如果是 Q 版造形表現，那也是可以，但就不適合強力拳頭這種畫了。

手部握拳的變化

以定格的方式看一看握拳這一連串的動作。特別要注意手指指根（灰色部分）的變化。

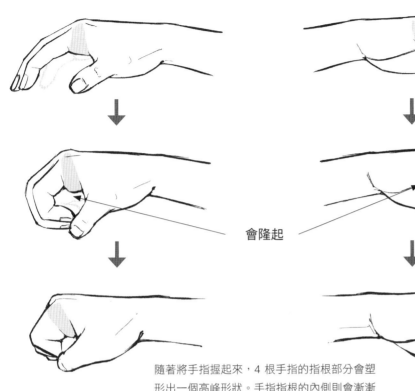

會隆起

隨著將手指握起來，4 根手指的指根部分會塑形出一個高峰形狀。手指指根的內側則會漸漸隆起，並與指尖完美相疊起來。

2 個 Y 字形

若是從大拇指側觀看牢牢緊握起來的狀態，會發現到手指內側會形成 2 個 Y 字形。小拇指側則是會形成 X 字形。

X 字形

POINT

沒有對齊的 4 根手指才是一個漂亮拳頭的關鍵所在

空手道家這一類人，雖然可以透過鍛鍊將拳頭磨平，但是一般的拳頭，手指並不會對齊得很精準。無論是從手側或手背側觀看時，還是以其他角度觀看時，只要在抓取形體時沒有忘記這 4 根手指不要對齊這一點，就會形成一種在插畫上吸睛的拳頭。

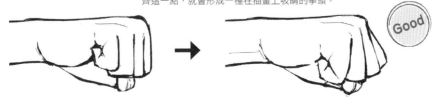

Good

用力〔拉〕

這是用力的肢體動作當中，「拉」這個動作的範例。只要將手腕描繪成是彎向內側的，就能夠呈現出這個動作。而若是確實描繪出手腕的彎曲程度，看起來就會像是極出力。

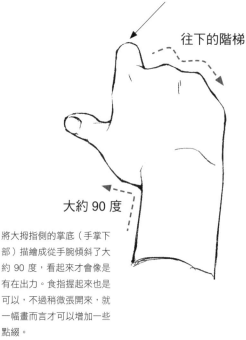

稍微開張的食指

往下的階梯

大約 90 度

將大拇指側的掌底（手掌下部）描繪成從手腕傾斜了大約 90 度，看起來才會像是有在出力。食指握起來也是可以，不過稍微張開來，就一幅畫而言才可以增加一些點綴。

手腕的剖面

手腕的輪廓線

大拇指側要描繪出手腕的輪廓線。這並不是皺紋，而是要以線條呈現出凹陷後成為陰影的部分。若是描繪出這裡，就可以將手腕很用力彎起來的這件事，傳達給觀看者知道。

食指指根會被中指擋住

彎起第 3 關節會形成的皺紋

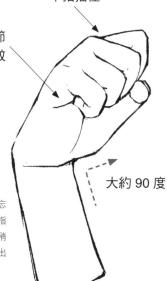

大約 90 度

從手掌側觀看的模樣。別忘了要描繪出形成在小拇指指根內側的皺紋。食指會稍稍地從中指指背的那一頭露出來。

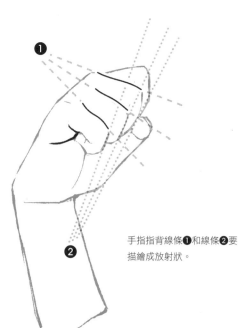

❶

❷

手指指背線條❶和線條❷要描繪成放射狀。

用力〔推〕

這是用力的肢體動作當中，「推」這個動作的範例。這個動作會和「拉」這個動作形成對照，只要將手腕描繪成是彎向外側的，就能夠呈現出這個動作來。

溜滑梯的形狀

手腕要彎向外側，手指也用力地彎起關節，呈現出出力程度。彎起來的手指指背要想像成一種像是溜滑梯般的形狀抓出形體。

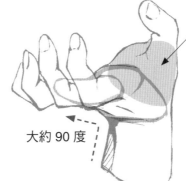

大拇指指根的隆起處

大拇指指根的隆起部分，會承受著對象物而受到強力的擠壓。若是將這裡的形體描繪得很大很確實，就會帶有一股強弱對比，使其看上去是一隻有在用力的手。

小拇指側的掌底

大約 90 度

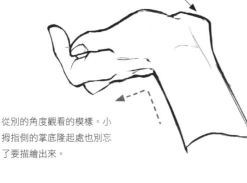

從別的角度觀看的模樣。小拇指側的掌底隆起處也別忘了要描繪出來。

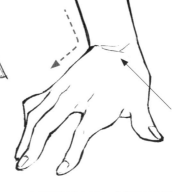

這是擠壓位於下方對象物的肢體動作。若是在手腕上將皺紋描繪上，就可以將這裡是很用力彎起來的，傳達給觀看者知道。

彎得很深所形成的皺紋

POINT

手指的形體會令出力方式看起來不一樣

透過描繪不同的手指形體，就能夠描繪出細微的出力程度區別。

船底形……
沒有出力

三角形山形……
稍微出力

溜滑梯形……
極出力

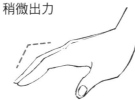

脫力

一個有用力的姿勢，手腕會深深地彎起來，但是一個脫力的姿勢，只要將手腕稍微彎成是一個鈍角，就能夠將其呈現出來。彎向內側的脫力姿勢，可以運用很廣泛的場面上，如日常肢體動作、疲勞感跟失望等。而彎向外側的脫力姿勢，則很適合用在想要呈現出輕快感、柔軟感之時。

這是將手腕彎成一個鈍角，很隨意的脫力姿勢。若是不讓小拇指跟其他手指對齊並稍微張開來，那種脫力感就會隨之提升。

手腕若是軟趴趴地彎向內側，就能夠呈現出疲勞感跟沮喪的心情。要是這裡也一樣不讓小拇指對齊其他手指並稍微張開來，脫力感就會隨之提升。

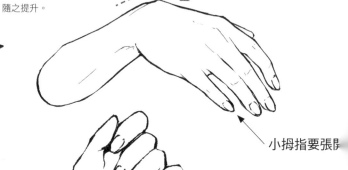

鈍角

鈍角

小拇指要張開

要描繪手指彎起來的肢體動作時，若是不要彎得很用力，而是輕輕地彎成船底形，就能夠呈現出很自然的脫力感。

船底形

小拇指要張開

鈍角

這是一個手腕彎向外側，有一種很可愛印象的脫力姿勢。若是稍微張開小拇指，印象就會變得更加無力。

POINT　**若是描繪出掌底的輪廓，就會出現一股立體感**

像這樣可以看見小拇指側的角度時，則只要描繪出小拇指側的掌底輪廓。

掌底（手掌下部）的隆起處，是呈現手部立體感方面很重要的一個部位。大拇指側和小拇指側兩邊都會有這個隆起處，同時大拇指側會比較大。根據視角的不同，有時要描繪出兩邊的輪廓，有時則只要描繪出單一邊。

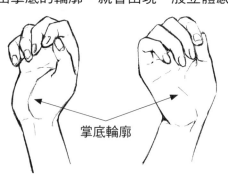

掌底輪廓

掌底輪廓

翹起手指

直直地翹起手指的姿勢，很適合用在那種關鍵場面的招牌姿勢。而如何描繪出翹起手指時所形成的流線型線條，則會令印象有所變化。

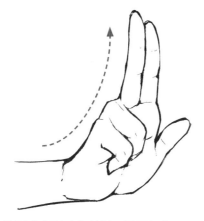

這是很適合用在卡牌決鬥這一類場面，往上翹起食指和中指的姿勢。若是讓手背到指尖這一段翹成一道很滑順的線條，就會有一種很酷的印象。

不要描繪出皺紋

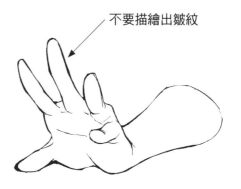

若是將手指描繪成是直直伸出去的，並省略掉翹起來後的指腹皺紋，就會整個很帥氣。

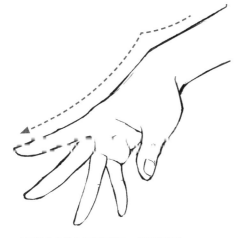

在手腕往內彎的招牌姿勢下，若是將手腕畫成是一個高峰，並讓手指像溜滑梯那樣很滑順地翹起來，形態就會顯得很柔軟很優美。

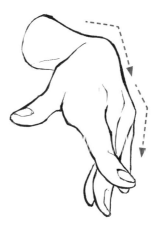

面向正面的視角下，若是讓手腕和第3關節這2個地方翹起來並營造出一個高峰，那麼跟高鋒只有1個招牌姿勢相比之下，就會有一種強而有力，而且獨特風格的印象。

握住物品

這是握住智慧型手機跟麥克風這一類物品的手部姿勢。而根據握的對象，會出現牢牢握住、輕輕抓住等各式各樣不同的姿勢。

棒狀物品

這是拿著小型麥克風、花束等較輕棒狀物品的手。越往小拇指，手指就會越往內側緊握進去。這時若是稍微讓食指張開來，並當其作為主要手指進行突顯，以一幅畫而言就會顯得很吸睛。

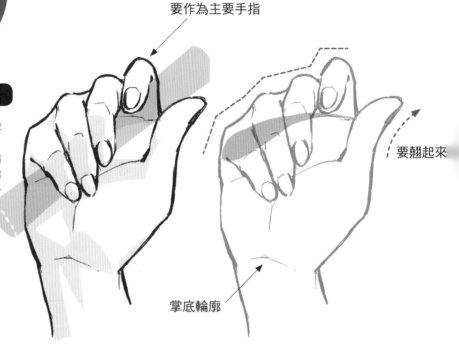

要作為主要手指

要翹起來

掌底輪廓

吊環

手握住的若是圓環狀事物，小拇指也會隨著食指一同稍微張開來。這時就以小拇指為主要手指，並以食指為次要手指，讓兩者比其他手指還要更加突顯。

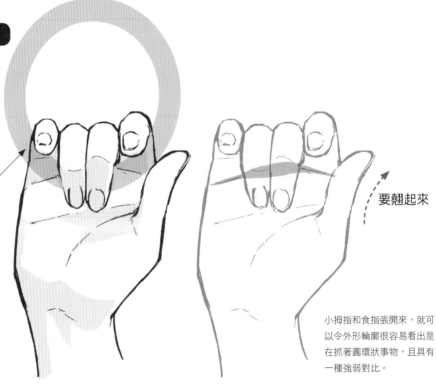

要稍微張開來

要翹起來

小拇指和食指張開來，就可以令外形輪廓很容易看出是在抓著圓環狀事物，且具有一種強弱對比。

智慧型手機

智慧型手機的拿法，根據尺寸、重量跟個人習慣而有很大的變化。不過，若是對齊手指握住手機，外形輪廓會變得很單調，因此這裡只要張開 4 根手指，然後用指尖勾住手機的方式拿著手機，肢體動作就會顯得很亮眼。

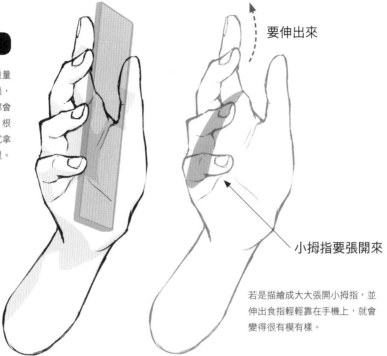

要伸出來

小拇指要張開來

若是描繪成大大張開小拇指，並伸出食指輕輕靠在手機上，就會變得很有模有樣。

刀劍

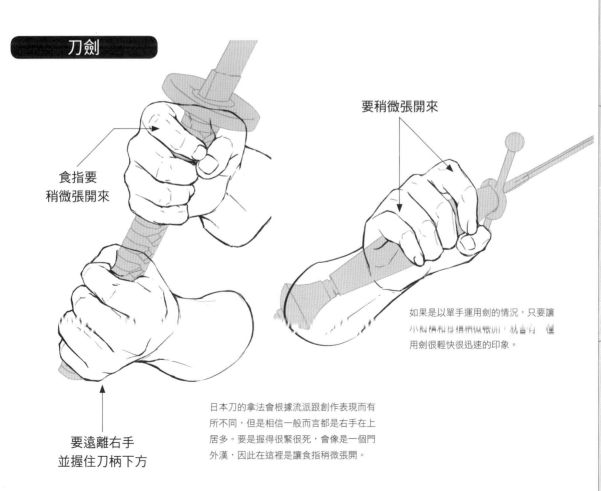

食指要
稍微張開來

要遠離右手
並握住刀柄下方

日本刀的拿法會根據流派跟創作表現而有所不同，但是相信一般而言都是右手在上居多。要是握得很緊很死，會像是一個門外漢，因此在這裡是讓食指稍微張開。

要稍微張開來

如果是以單手運用劍的情況，只要讓小拇指相良相柄微張開，就會有一種用劍很輕快很迅速的印象。

其他肢體動作

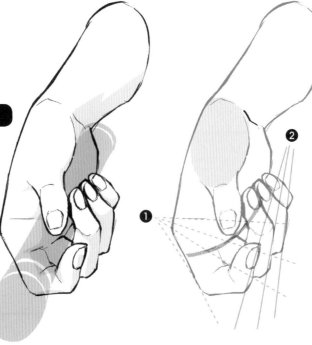

遞出物品

這是遞出麥克風跟花這類物品的肢體動作。只有小拇指～中指維持該物品,並稍微將食指張開來,就一幅畫而言就會顯得很亮眼。

手指指背的線條❶和線條❷描繪時要意識著是散開成放射狀的。

伸出手

手掌的剖面

指蹼部分

手指彎起來也是可以,不過若是翹起手指將手伸出去,就會變成一種像是漫畫、插畫風的呈現。除了要省略掉手指指腹的皺紋,手指之間的指蹼部分也別忘了要描繪出來。

要特別注意到,手掌的剖面是一種以中指為頂點的「ㄟ」字形弧線。手指則要描繪成有弧度的放射狀。

指著事物

指蹼的凹陷處

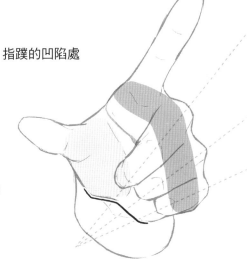

食指要直直地伸出，並作為主要手指進行突顯。手指之間的指蹼凹陷處因為會很顯眼，所以只要加上陰影，手指指根就能夠描繪得很自然了。

中指～小拇指要排列成放射狀。只要將大拇指下面的厚實感，以及 W 字形的掌底形狀描繪出來，這幅畫就會產生一股說服力。

將手放上去

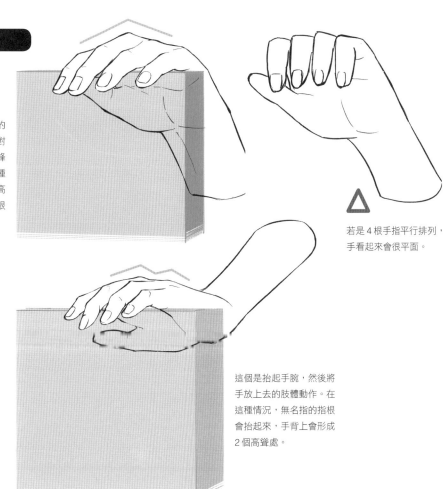

這是將手放在板狀物上面的肢體動作。4 根手指不要對齊起來，要描繪出一個高峰處。如此一來就會形成一種以中指指根為頂點的平緩高峰，無名指、小拇指的指根也不會突出去。

若是 4 根手指平行排列，手看起來會很平面。

這個是抬起手腕，然後將手放上去的肢體動作。在這種情況，無名指的指根會抬起來，手背上會形成2 個高聳處。

男女手部差異

一般而言，男性的手部手指很粗大、手掌有厚實感；而女性的手部則是手指很細很柔嫩。描繪時若是有強調這些特徵，或是將其進行扭曲變形，就能夠描繪出角色的性格差異跟個性區別。

手掌

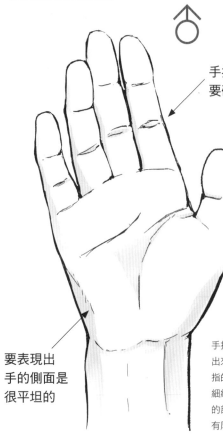

♂

手指指腹的皺紋
要確實描繪出來

♀

要省略掉皺紋

手掌的皺紋也要
控制在最少限度

要表現出
手的側面是
很平坦的

手指指腹的皺紋要描繪出來，以便強調粗大手指的關節。這時若是以細線條呈現側面很平坦的部分，就會是一種具有厚實感還強而有力的手。

只要省略掉手指指腹的皺紋，那跟男性相比之下，女性看上去就會是一種又細又平滑的手指。手掌的皺紋只要也控制在最少限度，就不會顯得很厚，而會是女性那種很柔嫩的手。

要呈現出關節　　　　　要省略掉關節

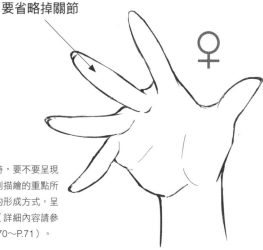

♂　　　　　♀

要擺動手指加上姿勢時，要不要呈現出關節來，也會是區別描繪的重點所在。也能夠透過姿勢的形成方式，呈現出男性化、女性化（詳細內容請參考 P.34～P.35 以及 P.70～P.71）。

手背

若是將指尖畫成四角形，並將形成在手背跟手腕上的皺紋、凹陷處刻畫出來，男性化程度就會增加。大拇指、小拇指的下面因為會形成肌腱所造成的高低差，所以這裡也要以細線條呈現出來。

若是讓指尖尖起來，並將整個手部形體描繪成像是劍尖一樣，就會變得很女性化。手背的線條要描寫得很含蓄，就像是酒窩一樣。

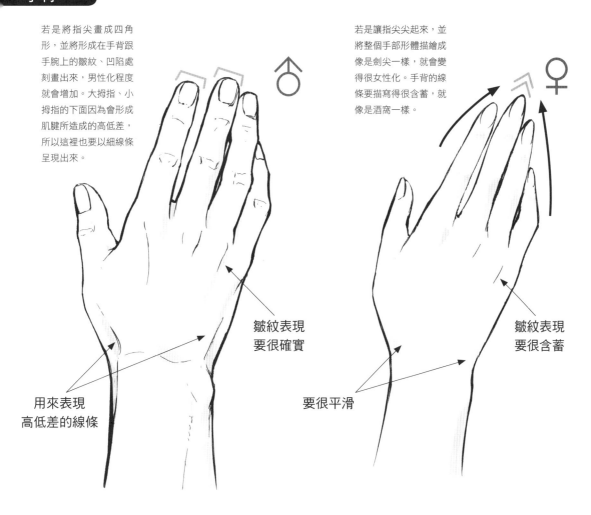

皺紋表現
要很確實

皺紋表現
要很含蓄

用來表現
高低差的線條

要很平滑

描繪出第 1 關節

雖然這部分也要看畫風跟個人喜好，不過手部擺姿勢時只要有彎起第 1 關節就能呈現得很男性化；而若是擺出姿勢時不彎起來並省略掉關節，那就能夠呈現得很女性化。

省略掉第 1 關節

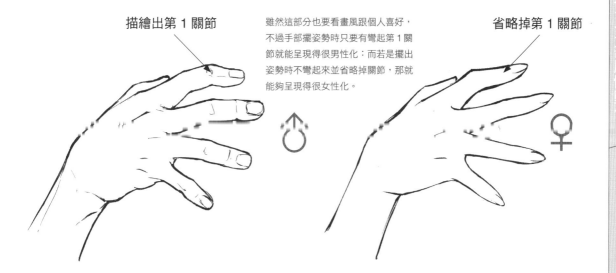

手指

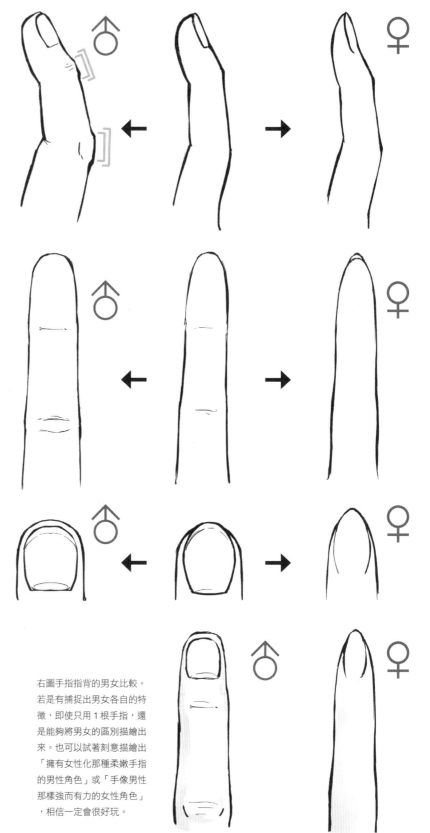

這是從側面觀看的模樣。若是讓關節像膝頭一樣很顯眼，就會顯得很男性化；而若是將指尖畫得又細又薄，就會顯得很女性化。

若是確實描繪出手指指腹的皺紋，就會顯得很男性化；而若是省略掉皺紋，則會顯得很女性化。女性也可以稍微露出指甲來。

若是將指甲的橫向距離描繪得很寬，就會顯得很男性化；而若是將縱向距離描繪得很長，則會顯得很女性化。同時描繪時若是省略掉女性指甲根部的線條，印象就會變得更加纖細。

右圖手指指背的男女比較。若是有捕捉出男女各自的特徵，即使只用1根手指，還是能夠將男女的區別描繪出來。也可以試著刻意描繪出「擁有女性化那種柔嫩手指的男性角色」或「手像男性那樣強而有力的女性角色」，相信一定會很好玩。

掌握基本要領後就再更上一層樓！

只要活用前面一路看過來的基礎知識，就可以讓你描繪出更具魅力的肢體動作描寫，以及人物角色的個性描寫。要是覺得畫起來會很開心了，那試著朝更進一步的表現為目標前進吧！

讓插畫很吸睛的描寫訣竅

 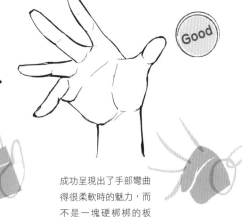

要描繪成是從這裡彎起來

這張圖是一隻稍微彎起小拇指側的手掌。試著參考 P.16，確認「實際的手彎曲位置會在更下面」，並加以修改。

成功呈現出了手部彎曲得很柔軟時的魅力，而不是一塊硬梆梆的板子。

要作為主要手指進行突顯

要翹得很美麗

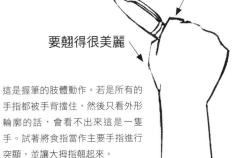 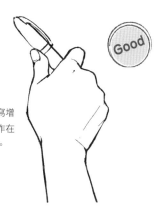

這是握筆的肢體動作。若是所有的手指都被手背擋住，然後只看外形輪廓的話，會看不出來這是一隻手。試著將食指當作主要手指進行突顯，並讓大拇指翹起來。

食指和大拇指的細微描寫增加，使得手部的肢體動作在插畫上變得更加吸睛了。

這是將手朝向前面的動作。雖然小拇指帶有一個點綴動作，但是略為有點不牢靠。這時若是將掌底的厚實感確實描繪出來，並將手指排列成放射狀，就會有一種很毅然的印象。

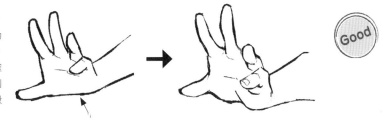

要描繪出掌底的厚實感

要很柔軟地翹起來

這是將手部放下的動作。這個動作若是也一樣將掌底確實描繪出來，並讓手指很柔軟地翹起來，就會有一種很緊緻很優美的印象。

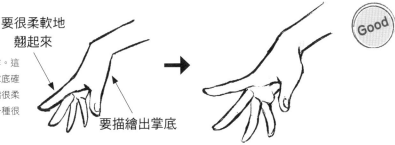

要描繪出掌底

角色個性的區別描繪訣竅

即使是一樣的動作，也會因為人物角色的性格跟心情，而使得肢體動作有很大的改變。只要描繪時有思考適合角色性格的肢體動作，就有辦法只靠手呈現出角色的個性。

有樂團的感覺！

拿著麥克風的肢體動作範例

若是以雙手拿著麥克風，該名角色就會有一種不裝模作樣很誠實的印象。接著讓手腕倒向外側，收攏手肘，並輕鬆地握住麥克風，可愛度就會再增加。如此一來就會變成一個很適合純情女孩子角色跟偶像角色的動作姿勢。

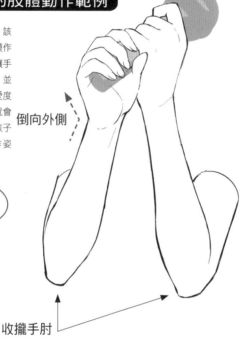
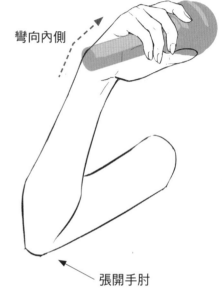

彎向內側

倒向外側

有偶像的感覺！

收攏手肘

張開手肘

相反的，若是以單手拿著麥克風，並張開手肘，就會有一種很粗野的印象。接著要是再讓手腕彎向內側加上一股強而有力感，就會變成一個很適合女性樂團主唱的動作姿勢。麥克風要是握得太過用力，會很彆扭，因此指尖要特意稍微張開來。

手上叼著煙的肢體動作範例

張開手指

是年輕型男嗎？

輕鬆地倒向外側

稍微張開修長的手指叼著一根煙的這個肢體動作，會有一種年輕男性的印象。若是讓手腕倒向外側並使之脫力化，就能夠呈現出一種肩膀沒有過度用力的人物角色特性。

握著手指

有熟男大叔的感覺！

沒有彎得太多

像是在握著菸那樣，以粗大又堅挺的手指叼著一根煙的這個肢體動作，會有一種熟男大叔的印象。這時若是沒有讓手腕彎得太向外側，並畫成是筆直的或者是朝向內側的，就能夠呈現出一種內心似乎很堅強（或是很頑固）的人物角色特性。

女性手部肢體動作

女性化肢體動作描繪訣竅

呈現
滑順感、柔軟感

要描繪出在漫畫、插畫上會很吸睛的女性手部，就要將那種異於真實手部「唯有創作時才會有的呈現」給套用進去，這點是很重要的。而這需要一些訣竅，像是將在自然正常肢體動作下會彎起來的手指伸直，或是省略掉應該要有的皺紋。

訣竅❶
省略第 1 關節

真實的手，會有很多第1關節會彎起來的肢體動作，但若是像一名模特兒在擺姿勢那樣，描繪時不彎起第1關節，就會有一種很優雅的印象。

訣竅❷
省去關節的皺紋

就算是需要將關節描繪成是彎起來時，也不要在手指指腹加上皺紋，如此一來就能夠保持一股優雅感。

訣竅❸
肌腱的突出處要描繪得含蓄點

真實的手，其各個手指的指根肌腱是都會突出去的，不過若是描繪得含蓄點，如只特別畫出很顯眼的中指，那就不會顯得很粗獷了。

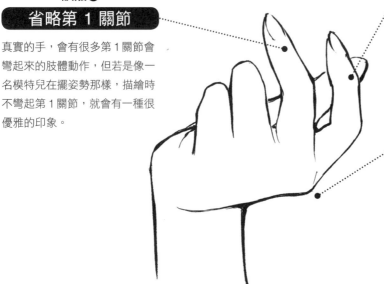

要隱約描繪出指間的凹槽

一個握拳的肢體動作，若是立起大拇指，然後露出食指、小拇指的指尖，讓握拳方式寬鬆點，就能夠描繪出與男性握得很硬那種拳頭之間的不同。

要描繪伸得直挺挺的手指時，若是省略掉關節的皺紋跟凹凸不平，就會有一種如漫畫、插畫的女性般又細長又優雅的印象。

若是從手背側觀看手握起來的動作，本來手指指根的突出處看上去會很顯眼很粗獷的。但若是特意不描繪出突出處，並隱約地描繪出手指與手指之間的部分，那就能夠維持住女性化的感覺了。

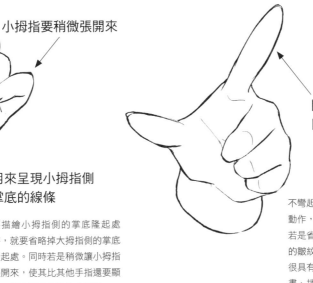

小拇指要稍微張開來

關節的皺紋跟凹凸不平要省略掉

用來呈現小拇指側掌底的線條

要描繪小拇指側的掌底隆起處時，就要省略掉大拇指側的掌底隆起處。同時若是稍微讓小拇指張開來，使其比其他手指還要顯眼，就會提升女性化的感覺。

不彎起手指，直直地伸出手指的動作，很適合用在女性上。這時若是省略不描繪出形成在關節上的皺紋跟凹凸不平，將其描繪得很具有流線感，就會形成一種漫畫、插畫風格的表現。

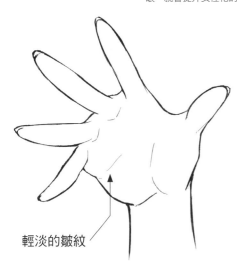

手掌的皺紋，不要描繪得太過明確，會顯得比較女性化。在這個姿勢下，本來會出現一些橫向流走在手掌上的線條，但這裡只有在小拇指側淡淡地描繪出一條線條。

輕淡的皺紋

要沿著腰身

稍微彎起來增加可愛度

不要張得太開要脫力得恰到好處

女性化肢體動作其呈現重點在於「腋窩不要張得太開」「放下來的手臂要貼近身體」。要是再將一些小變化加在一個很嫻淑的姿勢動作上，如稍微彎起手腕等等，就能夠呈現出一股可愛感。

35

掌握會有所連動的上半身動作

人類的手臂是透過骨頭跟肌肉，而跟脖子～肩膀、背部連接在一起的，因此若是擺動手臂，身體也會跟著所有連動。上半身動作若是有掌握到是會跟肢體動作有所連動的，就能夠描繪出一幅更加自然的人物插畫。

人類的手臂不同於人形玩偶，是會跟脖子～肩膀跟背部周圍的肌肉連接在一起的。

一個高舉起手臂的姿勢，脖子、肩膀跟背部都會有所連動。這時上半身會從正面狀態扭轉到別的角度，並從腰部開始有所傾斜。

會傾斜

會扭轉

這是讓手臂沿著腰部的腰身而下，一個很柔軟的姿勢。胸部因為沒有朝向正面，而有所傾斜，所以不會有那種如機器人般的死硬感，是一種很自然的印象。

×

若像是在擺動一隻人形玩偶那樣，只舉起手臂，就會有一種像是機器人且很不自然的印象。手臂長度看上去也會很不自然。

36

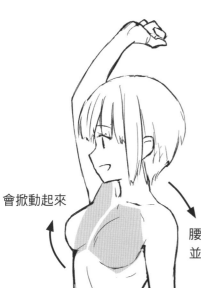

從側面看一個舉起了手臂的姿勢吧！手臂若是舉起來，抬起一側的胸部肌肉就會跟著掀動起來，而有所變形。上圍也會變成是朝上的。同時腰部會翹起來，上半身則會稍微倒向後面。

會掀動起來

腰部會翹起來
並稍微往後倒

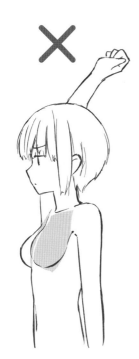

×

描繪時若是只抬起手臂，胸部的厚實感會不足，上半身的比例也會變得很不自然。

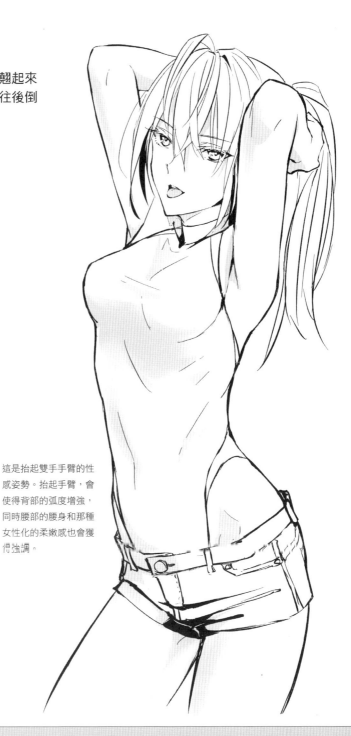

這是抬起雙手手臂的性感姿勢。抬起手臂，會使得背部的弧度增強，同時腰部的腰身和那種女性化的柔嫩感也會獲得強調。

01 基本手部

張開

0101_01b

0101_02b

0101_03b

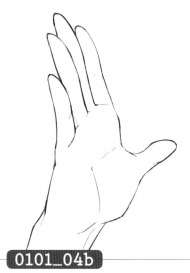

0101_04b

0101_05b

0101_06b

握住

0101_07b

0101_08b

0101_09b

0101_10b

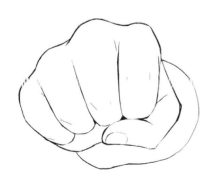

0101_11b

0101_12b

01 基本手部

V 字手勢

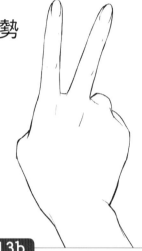

0101_13b

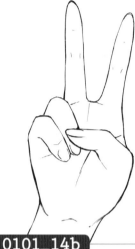

0101_14b

0101_15b

0101_16b

0101_17b

0101_18b

隨意擺放

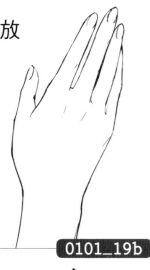

`0101_19b`

`0101_20b`

`0101_21b`

`0101_22b`

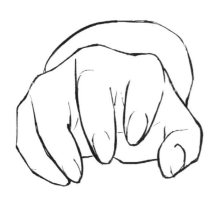

`0101_23b`

`0101_24b`

02 表露心情

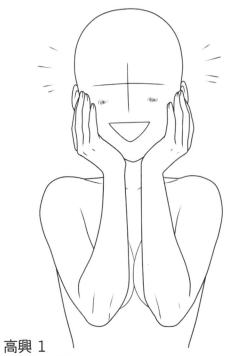

高興 1

0102_01c

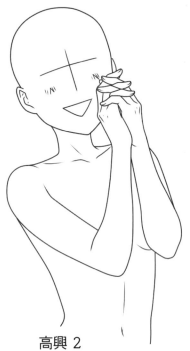

高興 2

0102_02c

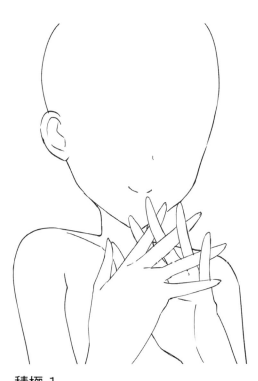

積極 1

0102_03k

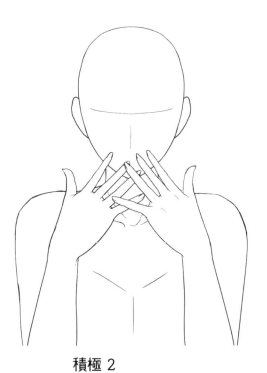

積極 2

0102_04n

開朗
0102_05k

有精神
0102_06h

開心 1
0102_07h

開心 2
0102_08h

第 *1* 章 ｜ 女性手部肢體動作

第 *2* 章 ｜ 男性手部肢體動作

第 *3* 章 ｜ 雙人手部肢體動作

02 表露心情

思考 1
0102_09a

思考 2
0102_10k

思考 3
0102_11h

吃驚
0102_12k

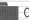
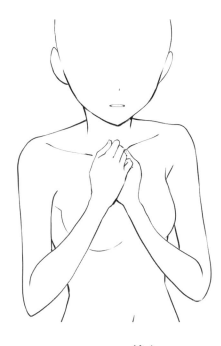

擔心
0102_13h

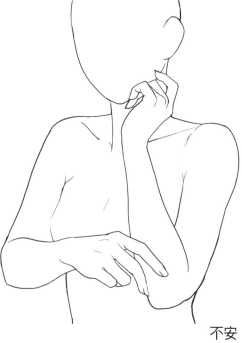

不安
0102_14n

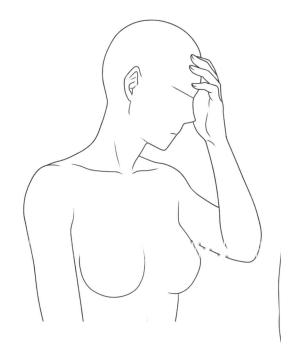

傷腦筋
0102_15c

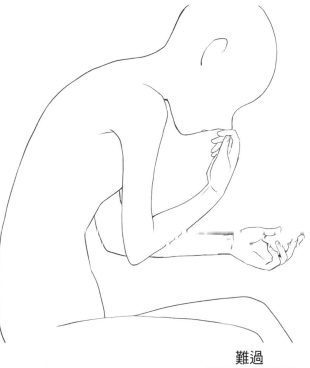

難過
0102_16h

02 表露心情

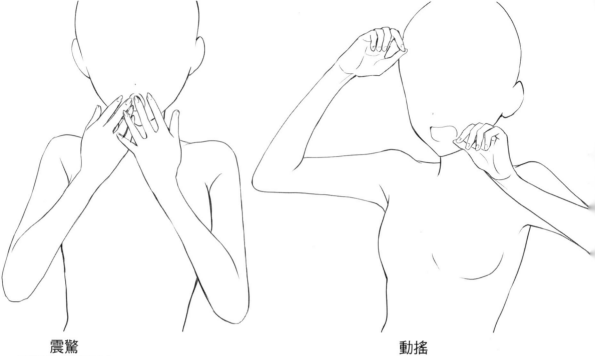

震驚
0102_17h

動搖
0102_18h

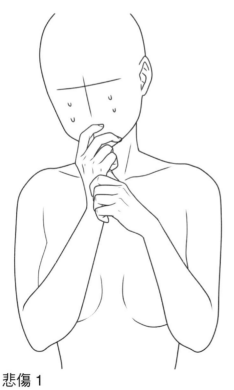

悲傷 1
0102_19c

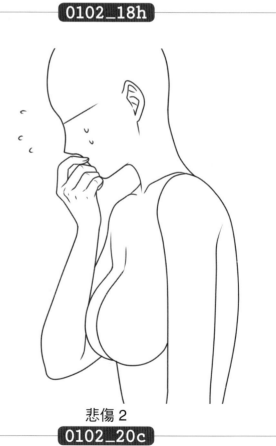

悲傷 2
0102_20c

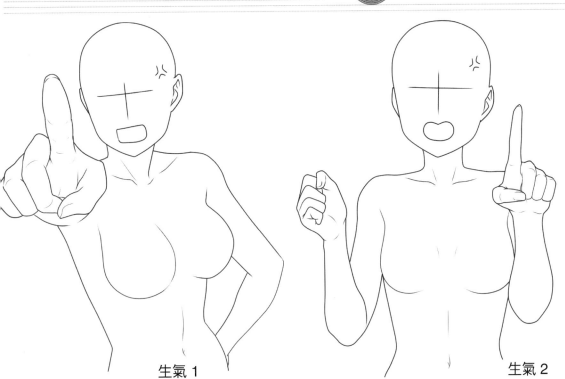

生氣 1
`0102_21c`

生氣 2
`0102_22c`

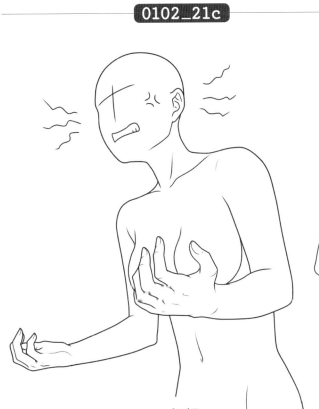

打顫
`0102_23c`

責備
`0102_24c`

第 *1* 章｜女性手部肢體動作

第 *2* 章｜男性手部肢體動作

第 *3* 章｜雙人手部肢體動作

03 日常肢體動作

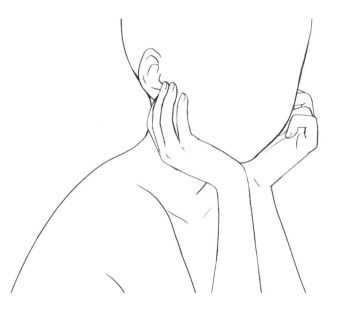

杵著臉頰 1
0103_01a

杵著臉頰 2
0103_02k

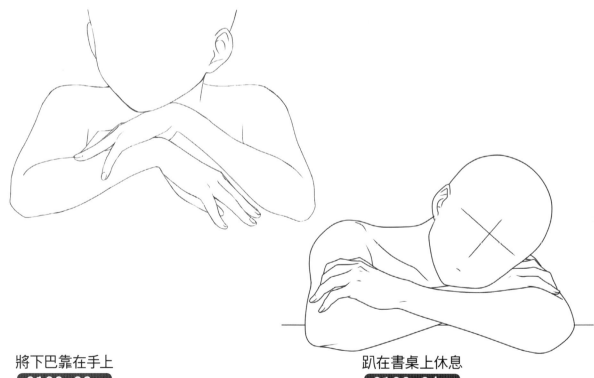

將下巴靠在手上
0103_03a

趴在書桌上休息
0103_04c

第1章 女性手部肢體動作

第2章 男性手部肢體動作

第3章 雙人手部肢體動作

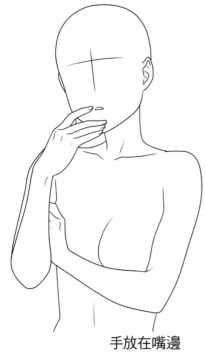

手放在嘴邊
0103_05c

手放在手臂上
0103_06j

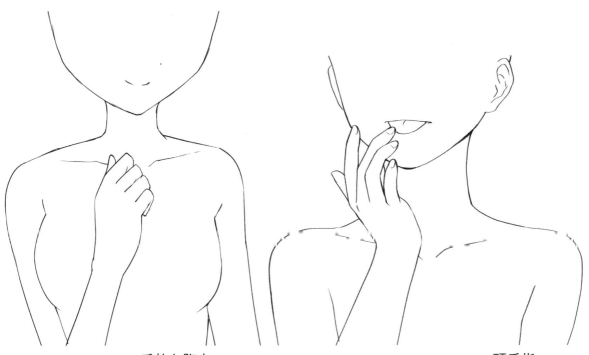

手放在胸上
0103_07k

舔手指
0103_08a

03 日常肢體動作

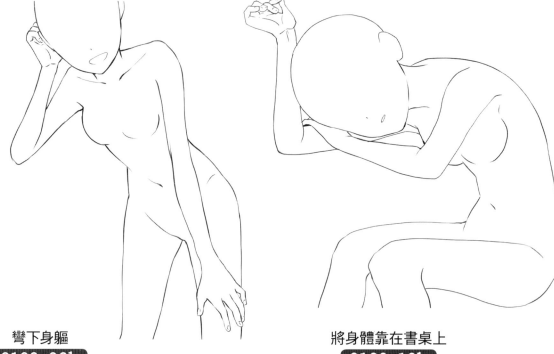

彎下身軀
0103_09h

將身體靠在書桌上
0103_10h

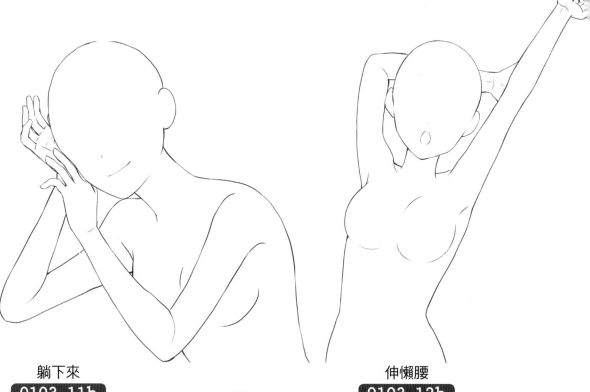

躺下來
0103_11h

伸懶腰
0103_12h

第
1
章
女
性
手
部
肢
體
動
作

第
2
章
男
性
手
部
肢
體
動
作

第
3
章
雙
人
手
部
肢
體
動
作

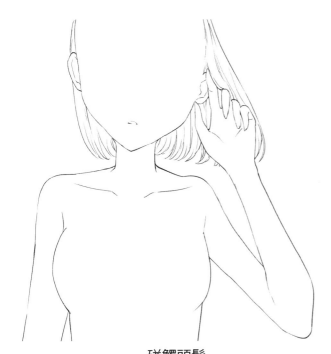

碰觸頭髮
0103_13k

用手指纏繞頭髮
0103_14k

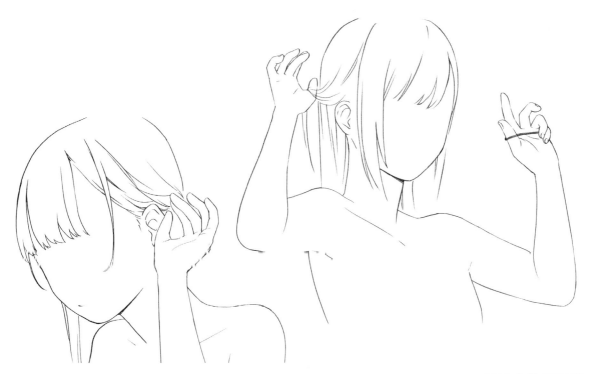

將頭髮撥到耳朵後面
0103_15a

用橡皮筋綁頭髮
0103_16a

03 日常肢體動作

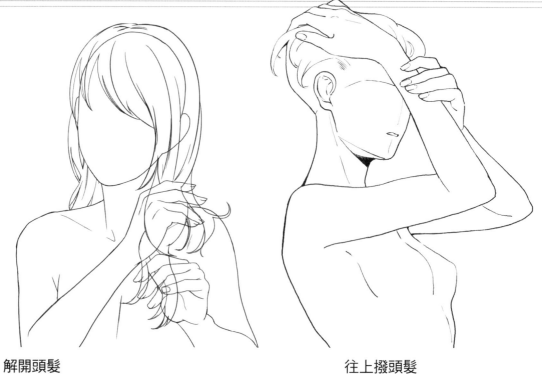

解開頭髮
0103_17n

往上撥頭髮
0103_18i

綁馬尾
0103_19c

將襯衫前面扣起來
0103_20i

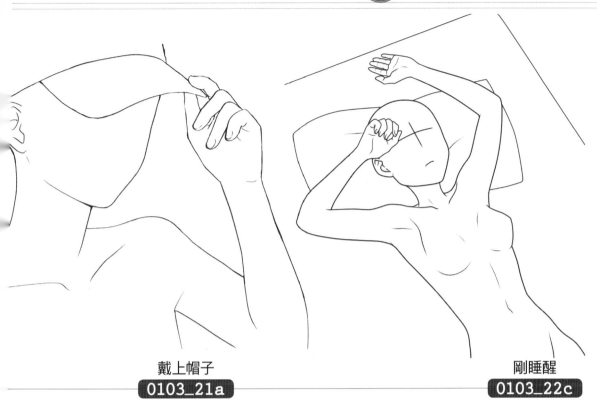

戴上帽子
0103_21a

剛睡醒
0103_22c

熱到在搧動衣服

0103_23c

冷到對著手呼氣
0103_24j

04 運用事物

操縱智慧型手機
0104_01a

用智慧型手機通話
0104_02a

寫東西
0104_03a

拿資料給人看
0104_04c

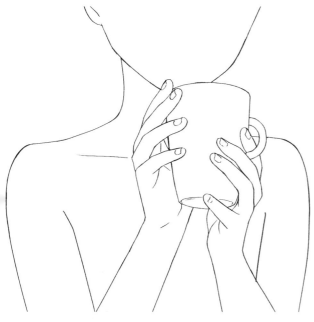

拿著杯子 1
0104_05a

拿著杯子 2
0104_06k

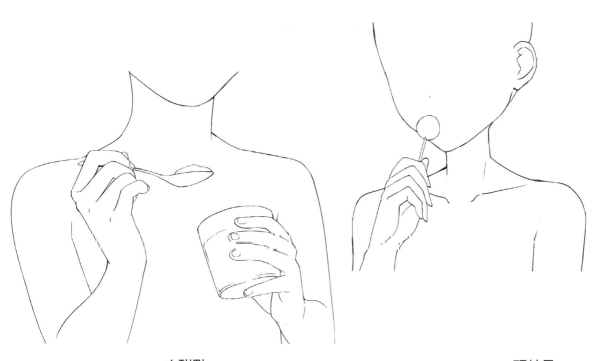

吃甜點
0104_07a

舔糖果
0104_08k

04 運用事物

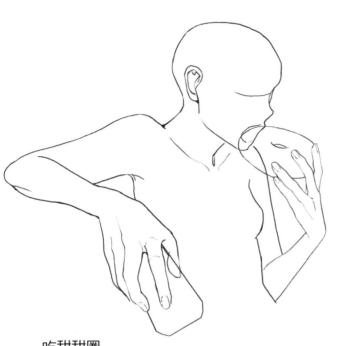

吃甜甜圈
0104_09i

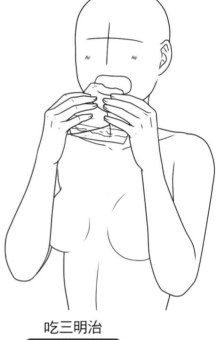

吃三明治
0104_10c

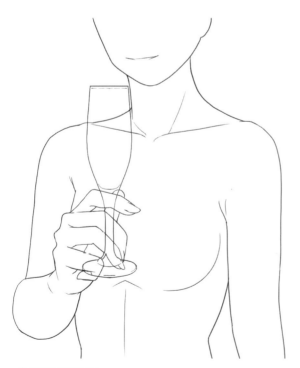

拿著香檳酒杯
0104_11n

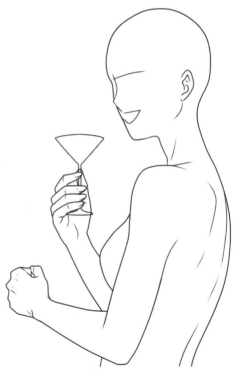

拿著雞尾酒杯
0104_12c

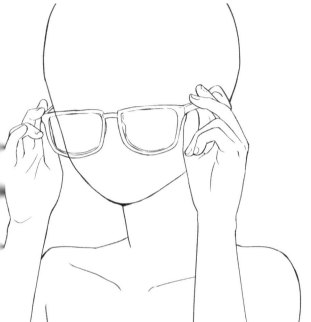

戴上眼鏡 1
0104_13a

戴上眼鏡 2
0104_14c

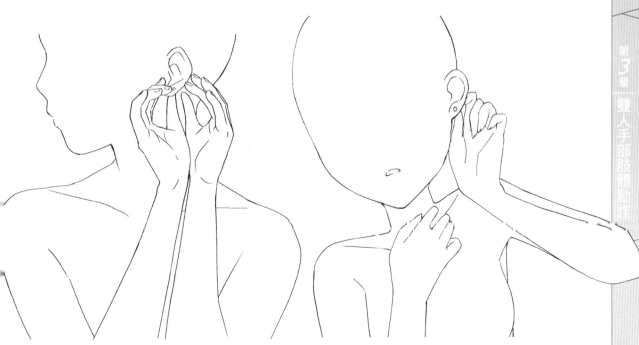

戴上耳環 1
0104_15a

戴上耳環 2
0104_16k

第 *1* 章 女性手部肢體動作

第 *2* 章 男性手部肢體動作

第 *3* 章 雙人手部肢體動作

04 運用事物

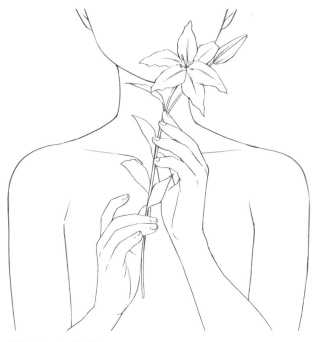

將花拿在手裡
0104_17a

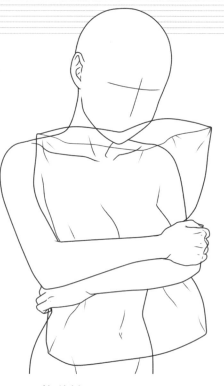

抱著枕頭
0104_18c

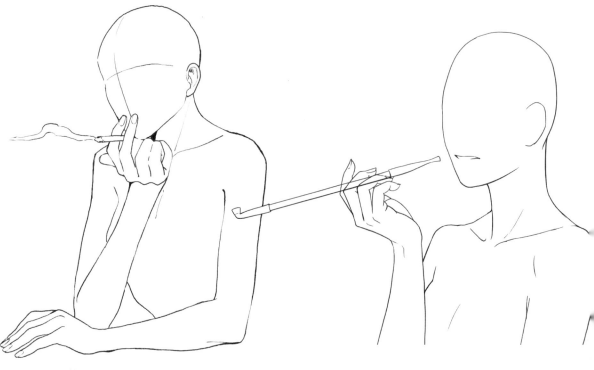

抽菸
0104_19i

煙管
0104_20n

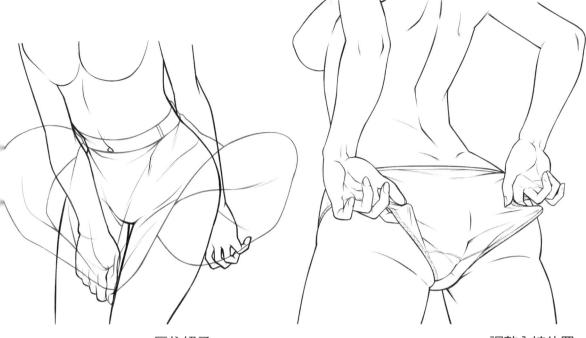

壓住裙子
0104_21g

調整內褲位置
0104_22g

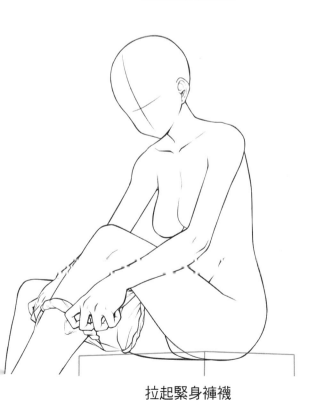

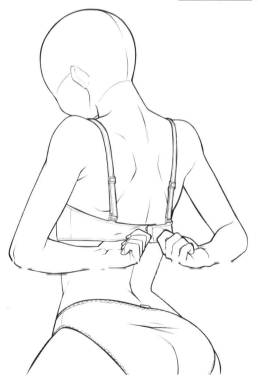

拉起緊身褲襪
0104_23g

扣上胸罩
0104_24g

05 動作片的肢體動作

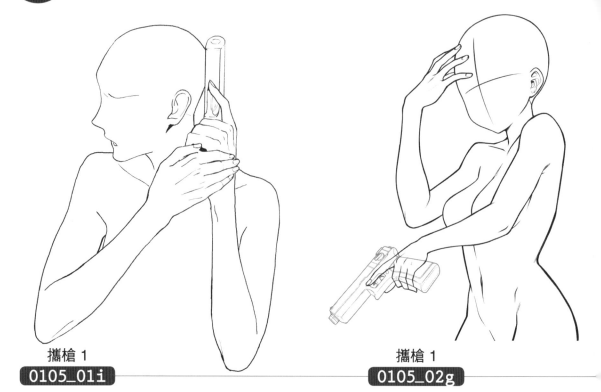

攜槍 1
0105_01i

攜槍 1
0105_02g

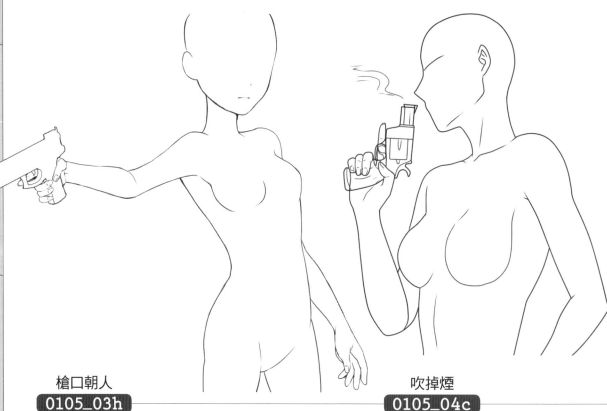

槍口朝人
0105_03h

吹掉煙
0105_04c

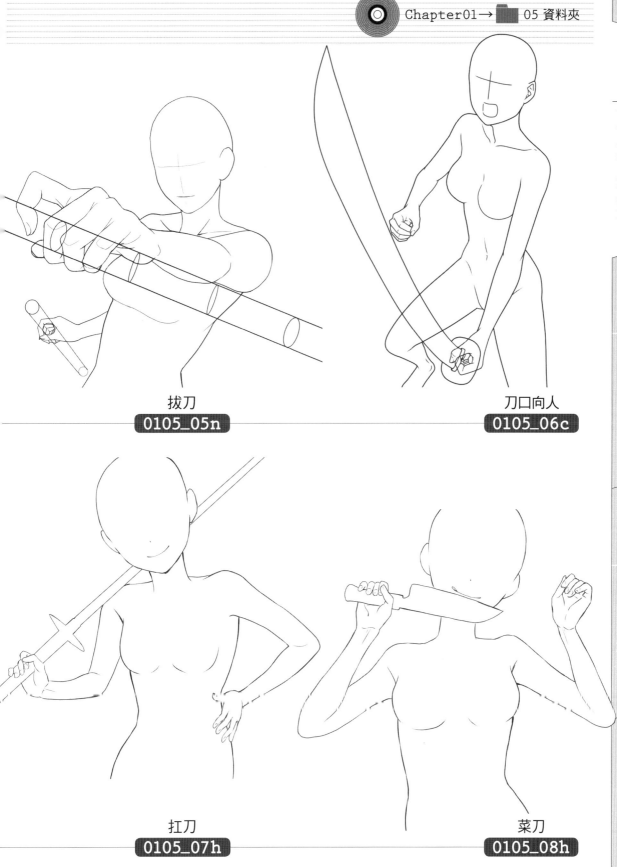

拔刀
0105_05n

刀口向人
0105_06c

扛刀
0105_07h

菜刀
0105_08h

第1章 女性手部肢體動作

第2章 男性手部肢體動作

第3章 雙人手部肢體動作

05 動作片的肢體動作

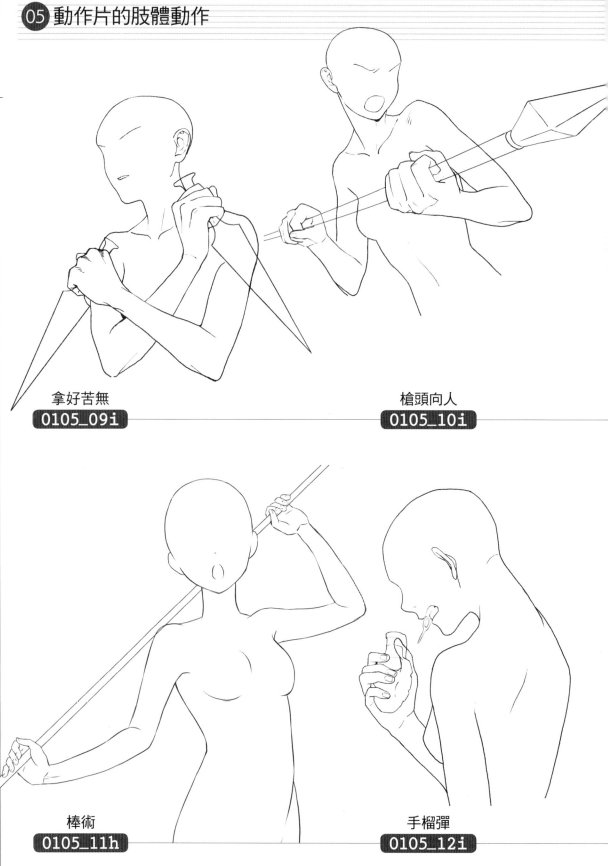

拿好苦無
0105_09i

槍頭向人
0105_10i

棒術
0105_11h

手榴彈
0105_12i

魔法杖 1
0105_13g

魔法杖 2
0105_14c

魔導書
0105_15c

魔法能源彈
0105_16g

06 手勢、招牌姿勢

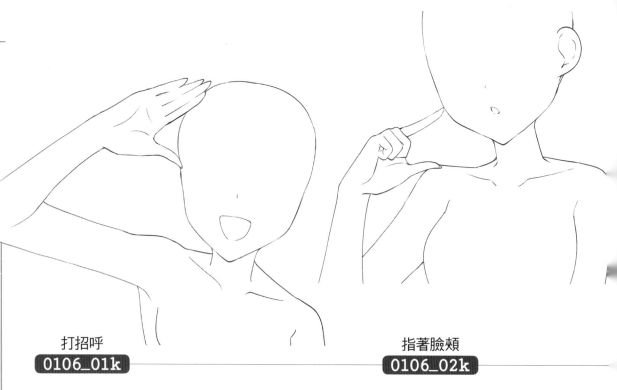

打招呼
0106_01k

指著臉頰
0106_02k

嬌艷
0106_03n

Peace
0106_04k

第 *1* 章 女性手部肢體動作

第 *2* 章 男性手部肢體動作

第 *3* 章 雙人手部肢體動作

V 字手勢
0106_05h

你看──！
0106_06c

一起去吧！
0106_07c

介紹
0106_08c

06 手勢、招牌姿勢

肖像風
0106_09h

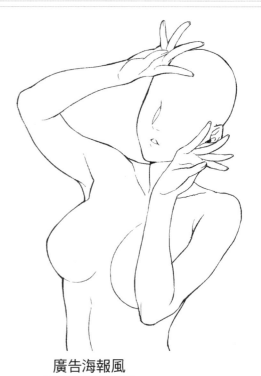

廣告海報風
0106_10j

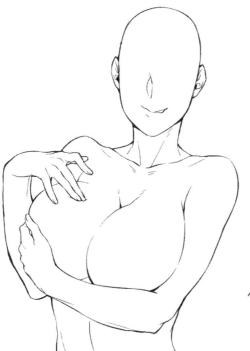

性感寫真風 1
0106_11j

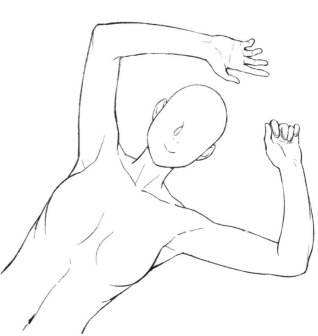

性感寫真風 2
0106_12j

第 1 章 女性手部肢體動作

第 2 章 男性手部肢體動作

第 3 章 雙人手部肢體動作

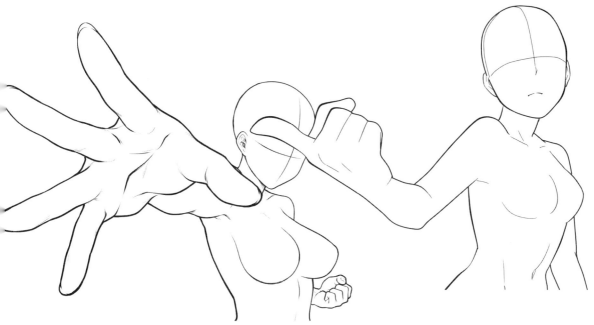

勇猛地將手伸向前方
0106_13g

強硬的直指手勢
0106_14p

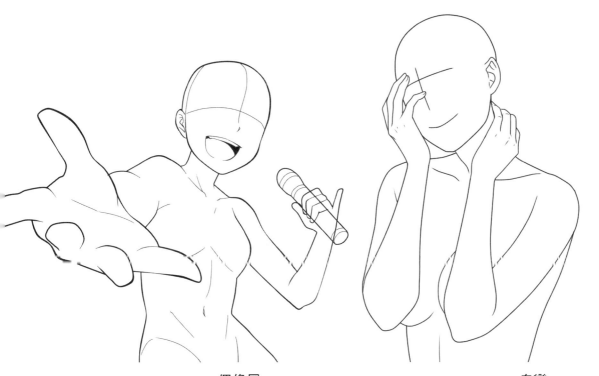

偶像風
0106_15p

自戀
0106_16c

女孩子的手部肢體動作

我喜歡這些地方☆

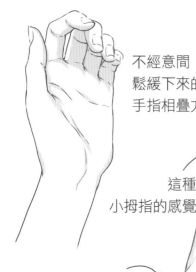

不經意間
鬆緩下來的
手指相疊方式

這種
小拇指的感覺

或是這種時候的
手腕骨頭突出方式

手張開來時的
手指翹起方式

在描繪女孩子的手時，會覺得很開心的重點，
當然就是「指尖」這裡了！
非常喜歡畫指甲☆

稍微露出一點
指甲前端的感覺

這裡的弧度

這一帶

最近覺得描繪穿戴很多戒指、手鐲
這一些裝飾品的女孩子很有意思！

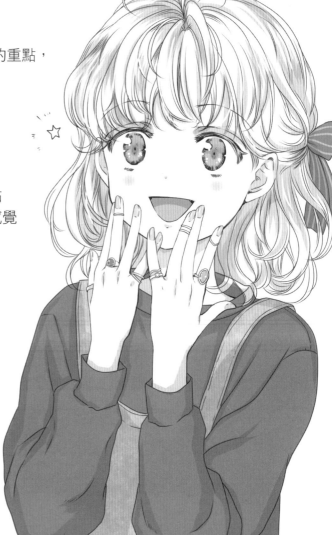

よぎ（Yogi）☺

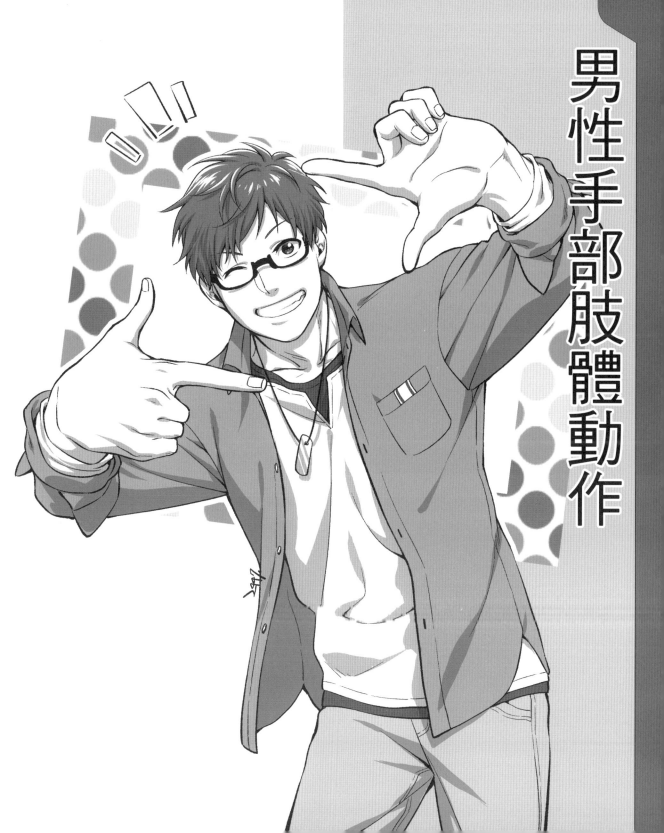

男性手部肢體動作

男性化肢體動作描繪訣竅

確實描繪出關節跟肌腱的突出處

男性手部和女性相比之下，會有一種厚實感，而且給人印象很凹凸不平。描繪出肌腱的突出處，以及肌腱與肌腱之間凹槽的凹陷處，就能夠令手部外表變得線條很明顯，進而描繪出與女性之間的區別。接著再加粗整體手指，或是在手指指腹上描繪出關節皺紋，手部的印象就會變得更加健壯。

訣竅❷
關節形體要描繪成偏向真實風

真實的手指關節，肌腱會像膝頭那樣突出來。女性的手指可以描繪得很俐落很滑順，但是男性的手指則要描繪成比較偏真實畫風。

訣竅❶
第1關節要彎起來又很有力

雖然也是要看畫風跟個人喜好，不過在衡量著「想要加強男性化」時，只要彎起第1關節來加上姿勢，肢體動作就會增加一股有力感，並變得很男性化。

訣竅❸
肌腱的突出處要描繪得很明確

一個稍微彎起手的姿勢，手背上會出現骨頭和肌腱的突出處。女性這些地方要描繪得較為含蓄點，但男性要描繪得明確點，才會出現一股有力感。

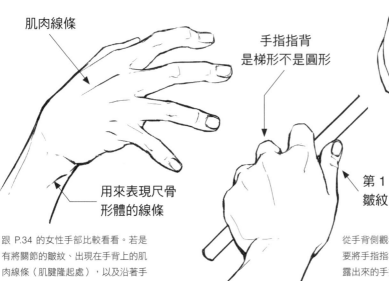

肌肉線條

手指指背是梯形不是圓形

用來表現尺骨形體的線條

第1關節的皺紋

若是讓拳頭緊緊握住並讓大拇指蓋在其他4根手指上，就會有一種好像很強悍的印象。

跟 P.34 的女性手部比較看看。若是有將關節的皺紋、出現在手背上的肌肉線條（肌腱隆起處），以及沿著手腕尺骨凹陷下去的肌肉這些地方刻畫出來，那就能夠描繪出與女性之間的區別。

從手背側觀看手握起來這個肢體動作的角度下，要將手指指根的突出處描繪得較為明確點。稍微露出來的手指指背，則要描繪成梯形，而不是圓形。同時翹起來的大拇指第1關節處，要將皺紋刻畫出來，藉以呈現出高低差。

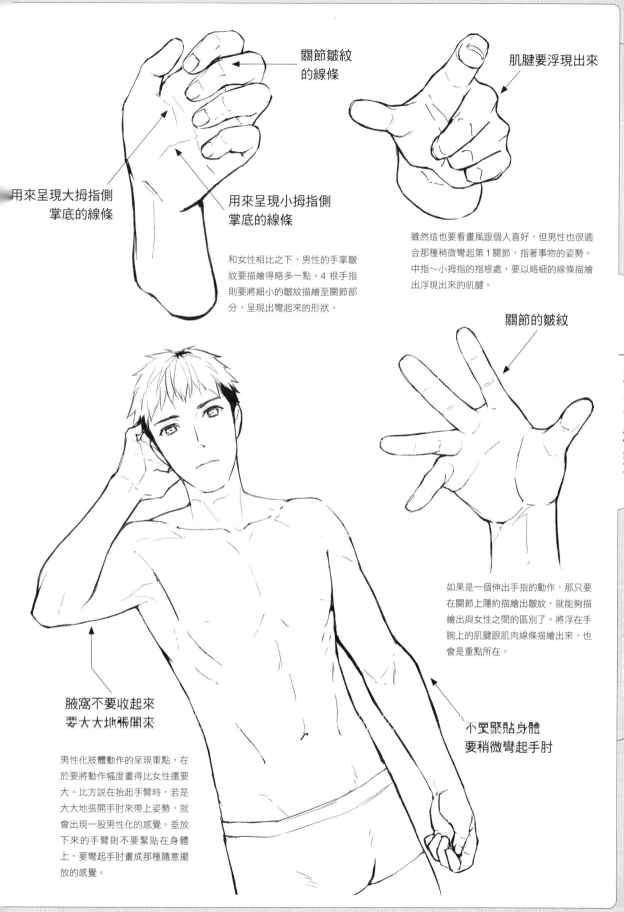

關節皺紋
的線條

肌腱要浮現出來

用來呈現大拇指側
掌底的線條

用來呈現小拇指側
掌底的線條

和女性相比之下，男性的手掌皺紋要描繪得略多一點。4 根手指則要將細小的皺紋描繪至關節部分，呈現出彎起來的形狀。

雖然這也要看畫風跟個人喜好，但男性也很適合那種稍微彎起第1關節，指著事物的姿勢。中指～小拇指的指根處，要以略細的線條描繪出浮現出來的肌腱。

關節的皺紋

如果是一個伸出手指的動作，那只要在關節上隱約描繪出皺紋，就能夠描繪出與女性之間的區別了。將浮在手腕上的肌腱跟肌肉線條描繪出來，也會是重點所在。

腋窩不要收起來
要大大地張開來

不要緊貼身體
要稍微彎起手肘

男性化肢體動作的呈現重點，在於要將動作幅度畫得比女性還要大。比方說在抬起手臂時，若是大大地張開手肘來帶上姿勢，就會出現一股男性化的感覺。垂放下來的手臂則不要緊貼在身體上，要彎起手肘畫成那種隨意擺放的感覺。

掌握
會有所連動的
上半身動作

和女性同樣,男性只要也掌握住會跟手臂有所連動的上半身動作,就能夠描繪出一幅很自然的插畫了。在這裡,就透過一個將手伸出到前面的肢體動作,看看上半身的姿態變化吧!

這是一個將手伸出到前方,讓人感覺印象很沉穩的姿勢。若是站在鏡子前面,並試著實際擺出這個姿勢,相信就會留意到身體會自然而然地朝向斜前方吧!

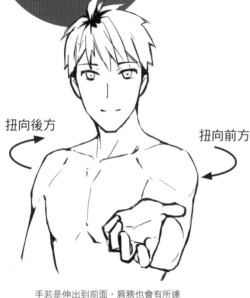

扭向後方

扭向前方

手若是伸出到前面,肩膀也會有所連動而跟著擺動到前面。上半身會從腰部開始扭轉方向而面向斜前方,相反側的肩膀則會挪向後方。

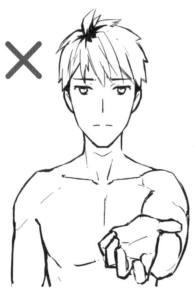

✕

若是只有手伸到前方,就會變得像機器人一樣,很僵硬也很不自然,腋窩下面的描寫也會變得很曖昧。

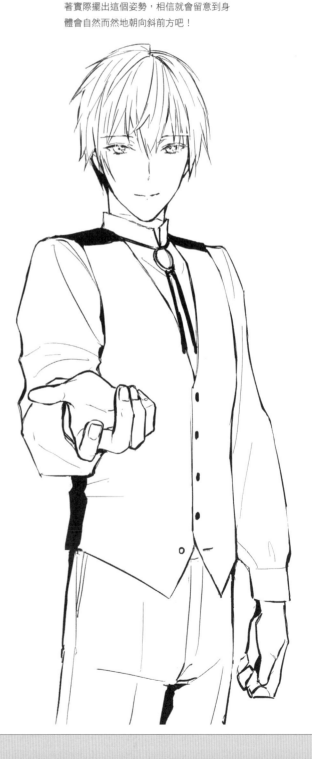

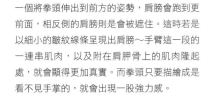

一個將拳頭伸出到前方的姿勢，肩膀會跑到更前面，相反側的肩膀則是會被遮住。這時若是以細小的皺紋線條呈現出肩膀～手臂這一段的一連串肌肉，以及附在肩胛骨上的肌肉隆起處，就會顯得更加真實。而拳頭只要描繪成是看不見手掌的，就會出現一股強力感。

要遮住手掌

附在肩胛骨上的肌肉

男性雖然也很適合那種張開腋窩，隨意擺放的姿勢，但在一個格鬥姿勢下，若是確實收起腋窩，就會有一種實力堅強的風格。這裡是讓位於突刺拳頭相反側的那隻腳往前踏出一步，抓取整體的重心平衡。

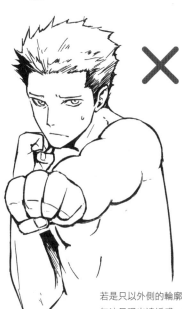

若是只以外側的輪廓描繪手臂，就會無法呈現出遠近感。此外，手臂是朝下伸出去的，要是這角度下可以看到手掌，就會變得像是一個貓拳。

鎖鏈形狀

肩膀、上臂、前臂的肌肉並不是排成一列，而是像鎖鏈一樣彼此組合在一起的。肌肉的高聳處會彼此形成在不同位置。

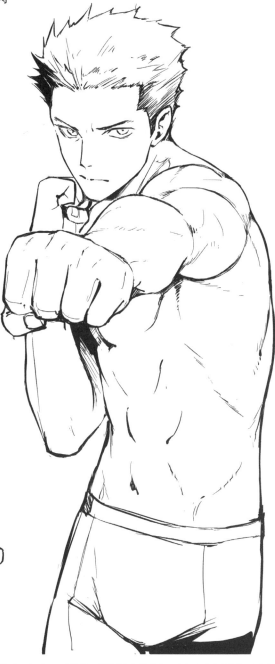

01 基本手部

張開

0201_01b

0201_02b

0201_03b

0201_04b

0201_05b

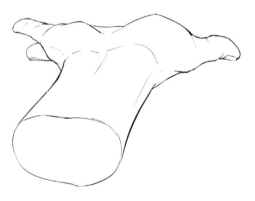

0201_06b

握住

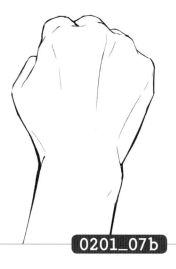

0201_07b

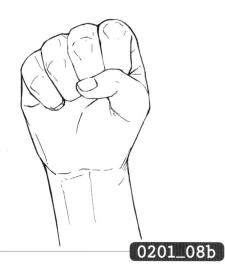

0201_08b

0201_09b

0201_10b

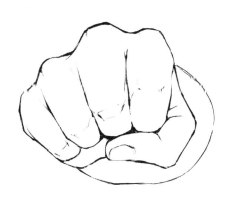

0201_11b

0201_12b

⓵ 基本手部

V 字手勢

0201_13b

0201_14b

0201_15b

0201_16b

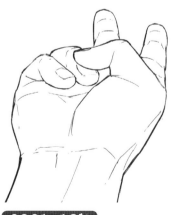

0201_17b

0201_18b

随意擺放

0201_19b

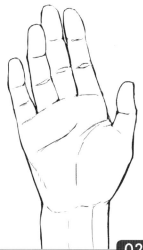

0201_20b

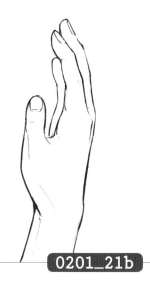

0201_21b

0201_22b

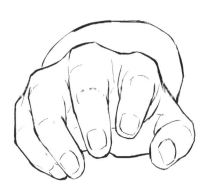

0201_23b

0201_24b

第1章　女性手部肢體動作

第2章　男性手部肢體動作

第3章　雙人手部肢體動作

02 表露心情

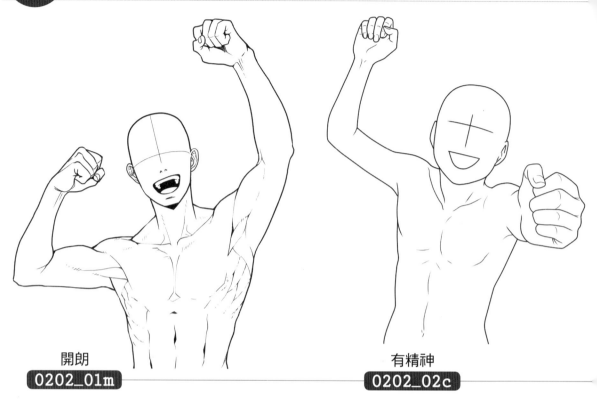

開朗
0202_01m

有精神
0202_02c

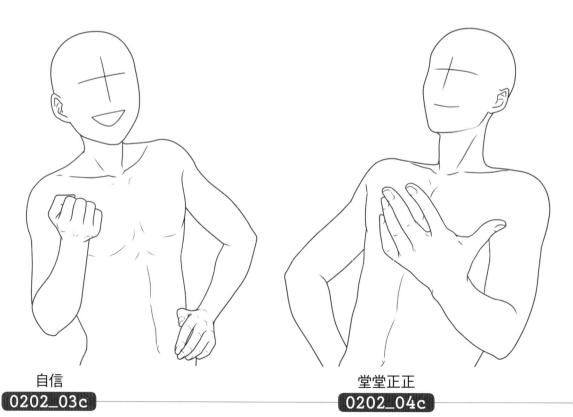

自信
0202_03c

堂堂正正
0202_04c

第1章｜女性手部肢體動作

第2章｜男性手部肢體動作

第3章｜雙人手部肢體動作

從容
0202_05c

驚訝
0202_06e

充滿力量
0202_07j

陶醉
0202_08j

02 表露心情

焦躁 1
0202_091

焦躁 2
0202_101

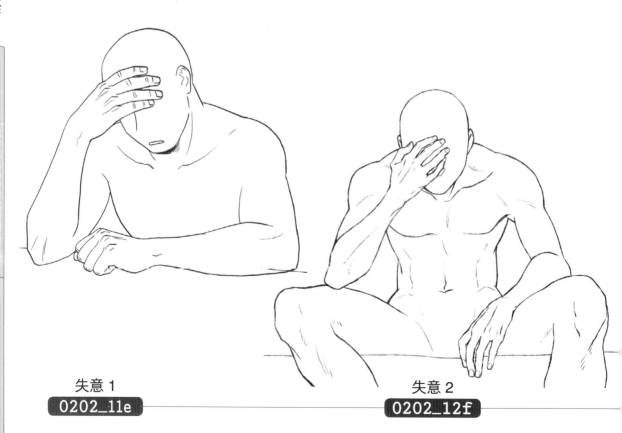

失意 1
0202_11e

失意 2
0202_12f

第 1 章　女性手部肢體動作

第 2 章　男性手部肢體動作

第 3 章　雙人手部肢體動作

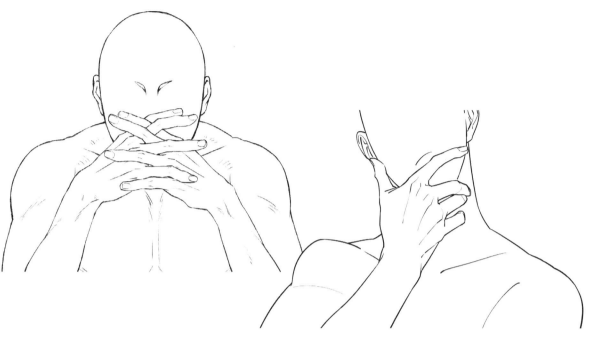

盤算 1
`0202_13f`

盤算 2
`0202_141`

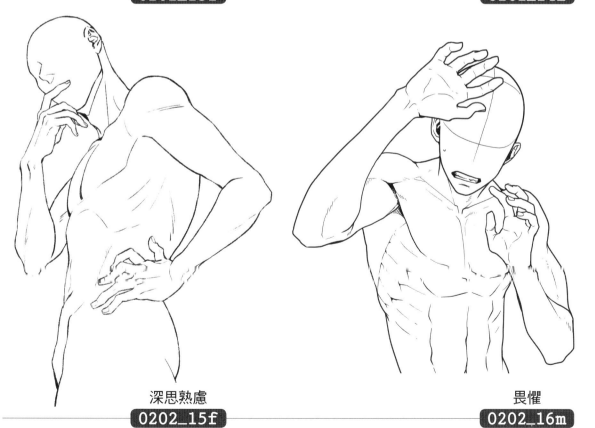

深思熟慮
`0202_15f`

畏懼
`0202_16m`

02 表露心情

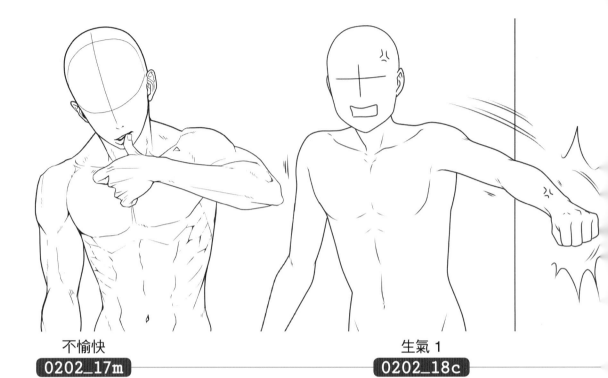

不愉快

0202_17m

生氣 1

0202_18c

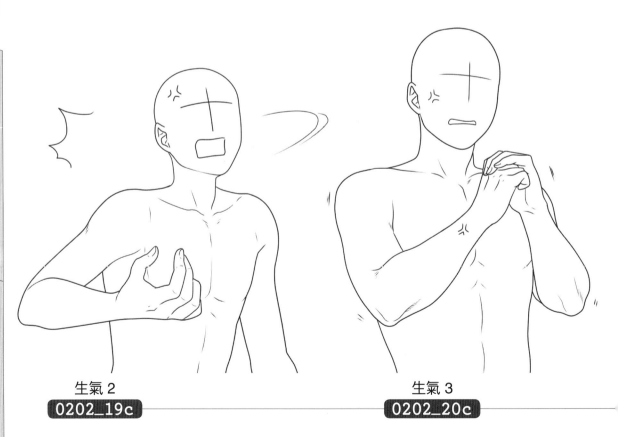

生氣 2

0202_19c

生氣 3

0202_20c

第1章 女性手部肢體動作

第2章 男性手部肢體動作

第3章 雙人手部肢體動作

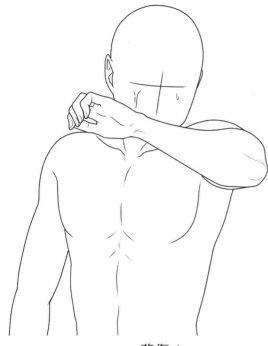

悲傷 1

0202_21c

悲傷 2

0202_22c

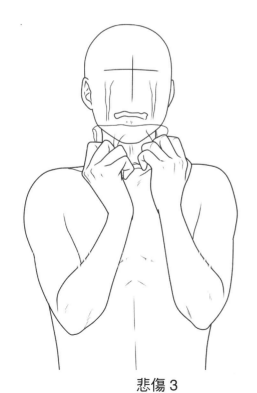

悲傷 3

0202_23c

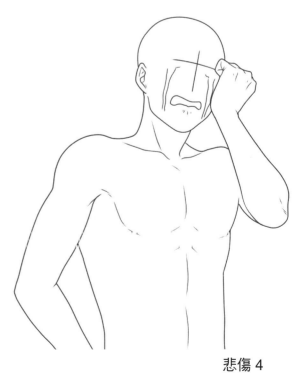

悲傷 4

0202_24c

03 日常肢體動作

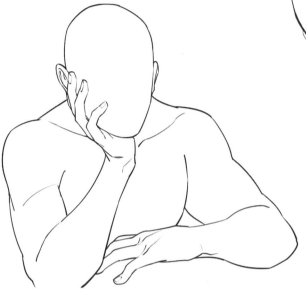

杵著臉頰
0203_011

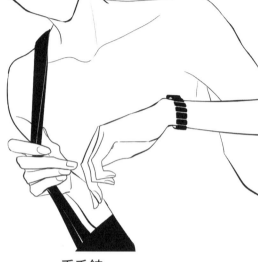

看手錶
0203_02d

碰觸手錶
0203_031

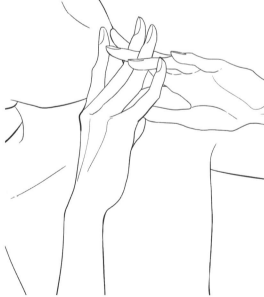

十指交叉
0203_04d

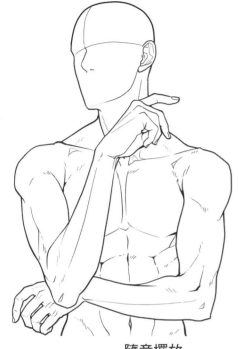

隨意擺放

0203_05m

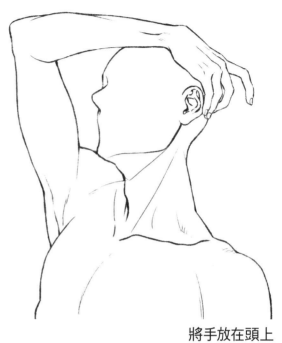

將手放在頭上

0203_06f

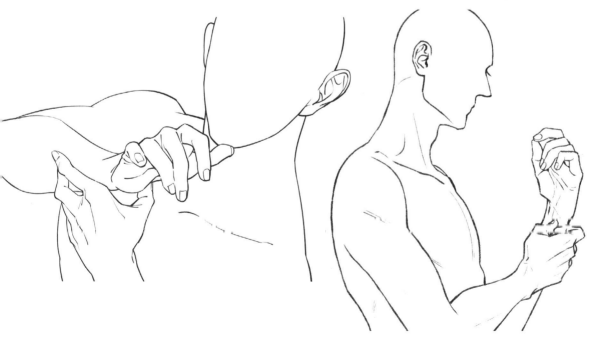

碰觸手腕 1

0203_071

碰觸手腕 2

0203_08f

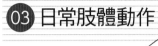

03 日常肢體動作

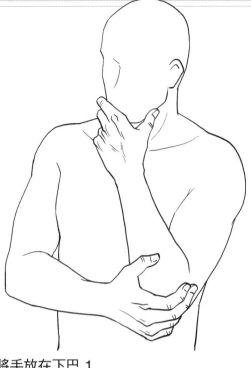

將手放在下巴 1
0203_09e

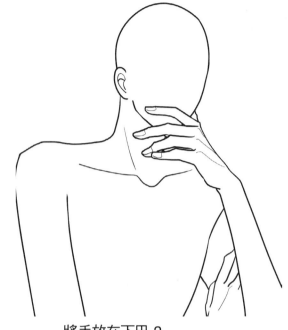

將手放在下巴 2
0203_10d

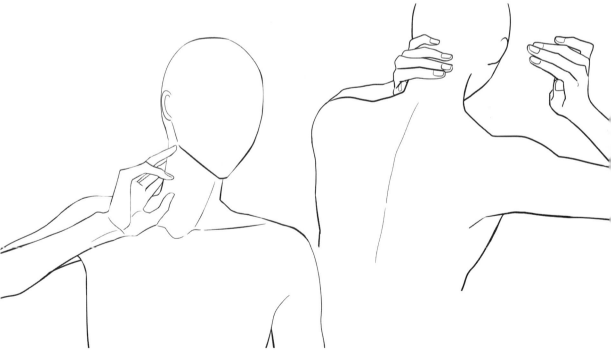

碰觸脖子
0203_11d

將手放在脖子後面
0203_12d

第1章 女性手部肢體動作

第2章 男性手部肢體動作

第3章 雙人手部肢體動作

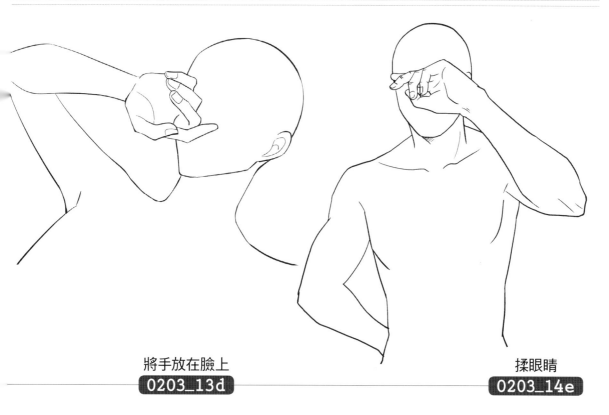

將手放在臉上
0203_13d

揉眼睛
0203_14e

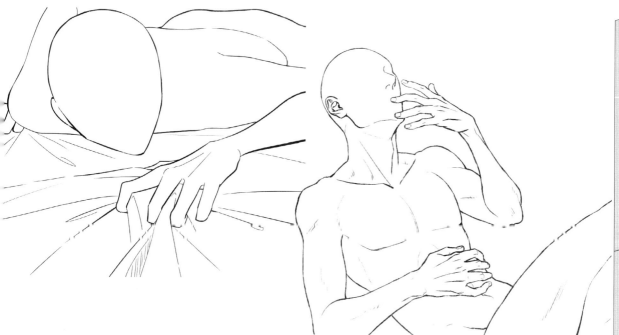

抓著床單
0203_15d

將手放在嘴邊
0203_16f

03 日常肢體動作

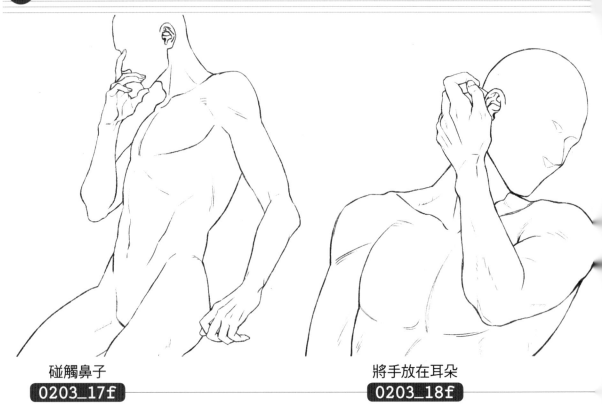

碰觸鼻子
0203_17f

將手放在耳朵
0203_18f

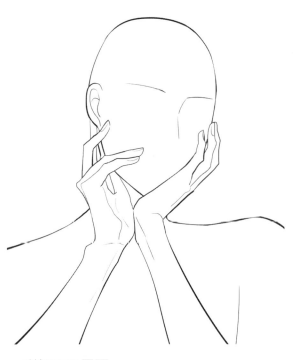

碰觸下巴周圍
0203_19d

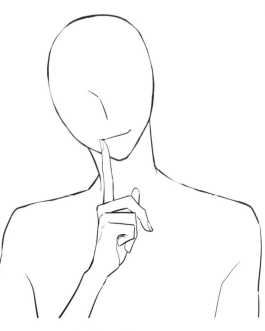

用手指碰觸嘴角
0203_20d

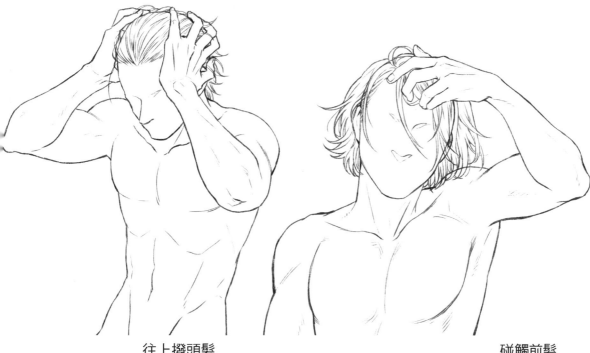

往上撥頭髮
0203_21f

碰觸前髮
0203_22f

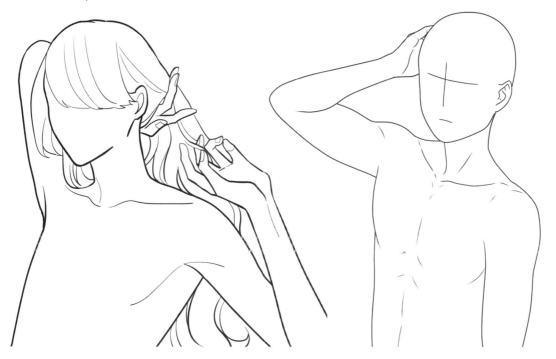

碰觸後髮
0203_23d

將手放在頭上
0203_24c

04 運用事物

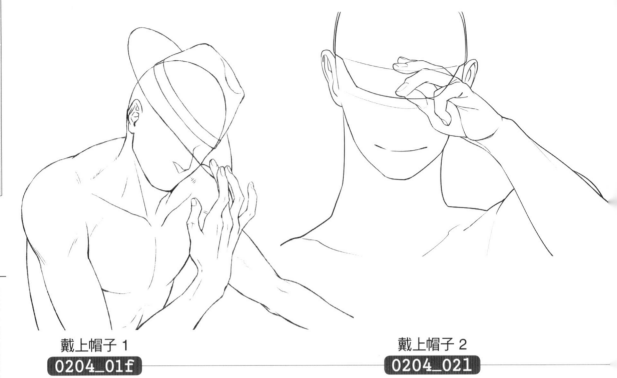

戴上帽子 1
0204_01f

戴上帽子 2
0204_021

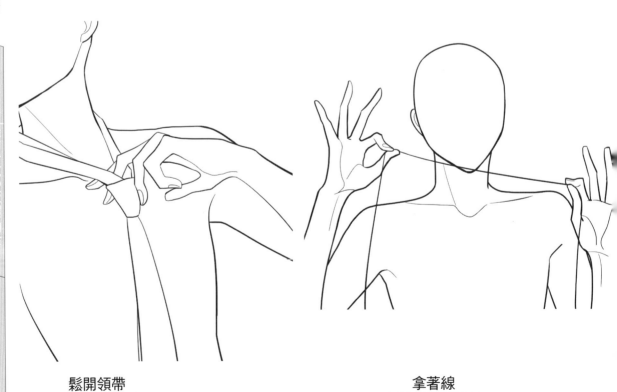

鬆開領帶
0204_03d

拿著線
0204_04d

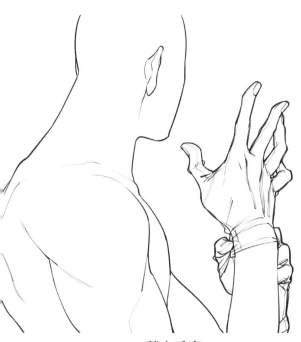

戴上手套 1
0204_051

戴上手套 2
0204_061

戴上手套 3
0204_07e

解開襯衫前面
0204_08d

⓸ 運用事物

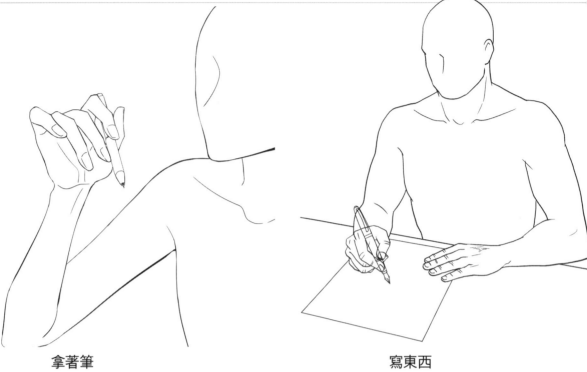

拿著筆
0204_09d

寫東西
0204_10e

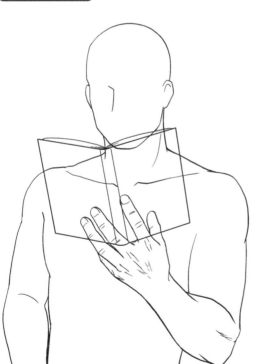

讀書
0204_11e

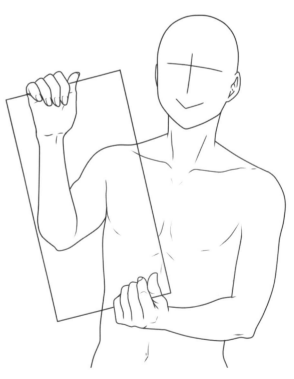

拿資料給人看
0204_12c

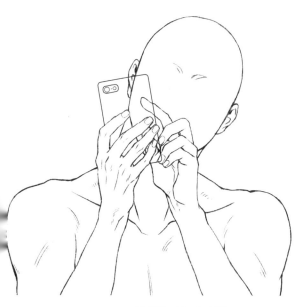

操縱智慧型手機 1

0204_13f

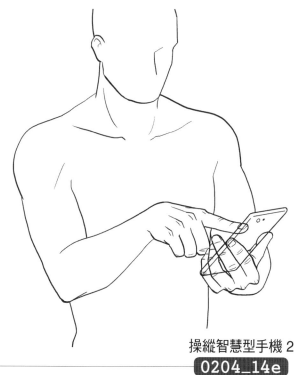

操縱智慧型手機 2

0204_14e

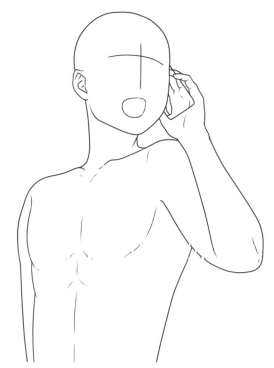

用智慧型手機通話

0204_15c

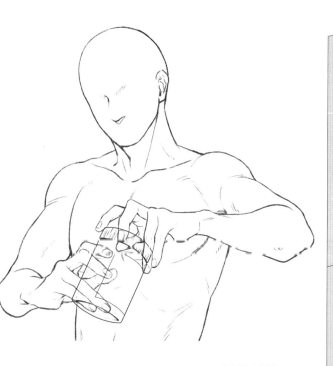

打開容器

0204_16f

04 運用事物

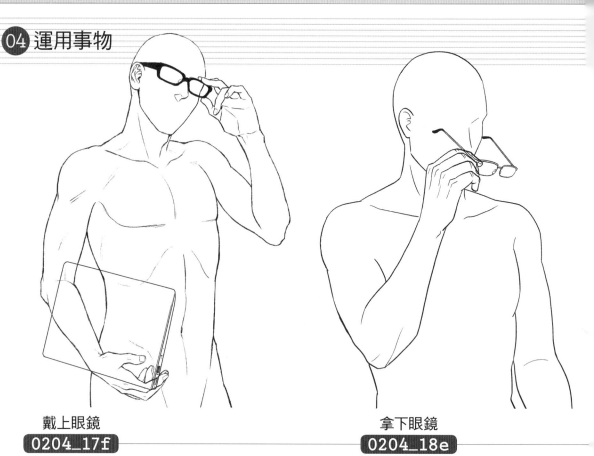

戴上眼鏡
0204_17f

拿下眼鏡
0204_18e

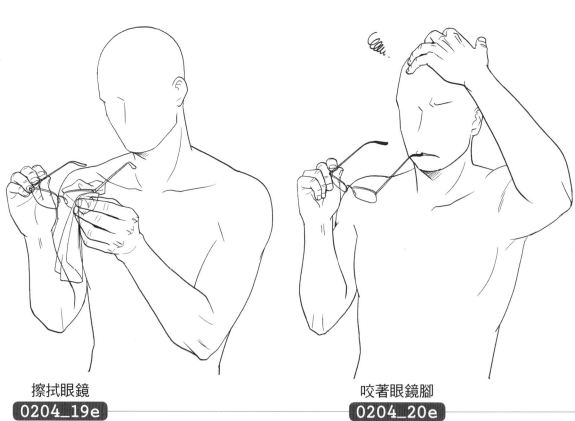

擦拭眼鏡
0204_19e

咬著眼鏡腳
0204_20e

第 *1* 章｜女性手部肢體動作

第 *2* 章｜男性手部肢體動作

第 *3* 章｜雙人手部肢體動作

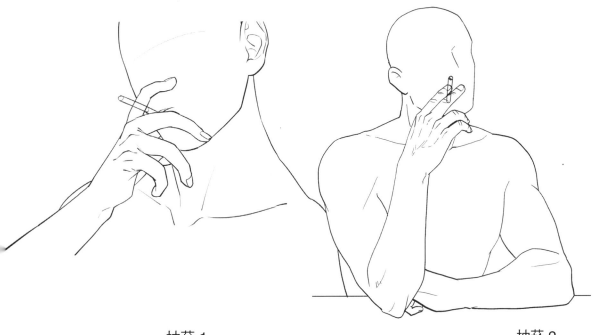

抽菸 1
0204_211

抽菸 2
0204_22e

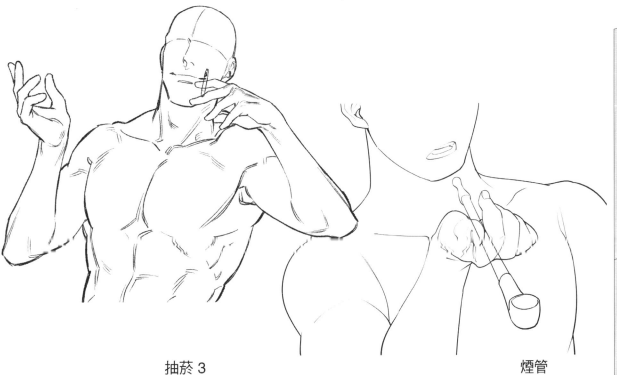

抽菸 3
0204_23o

煙管
0204_241

04 運用事物

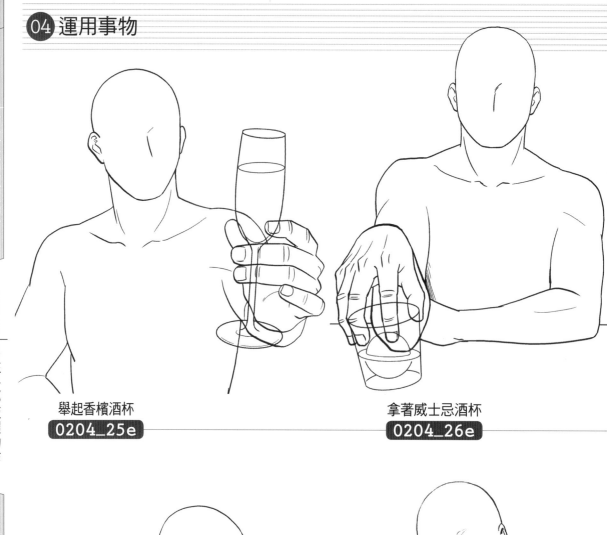

舉起香檳酒杯
0204_25e

拿著威士忌酒杯
0204_26e

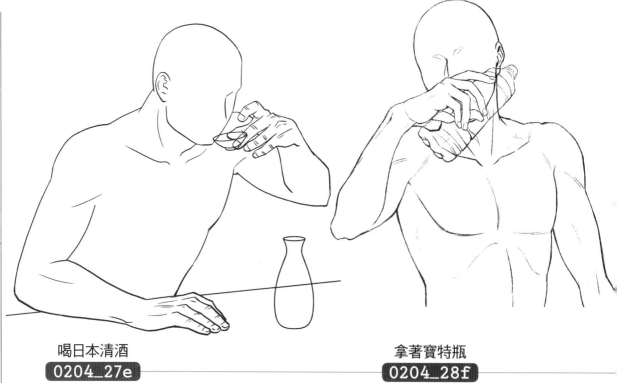

喝日本清酒
0204_27e

拿著寶特瓶
0204_28f

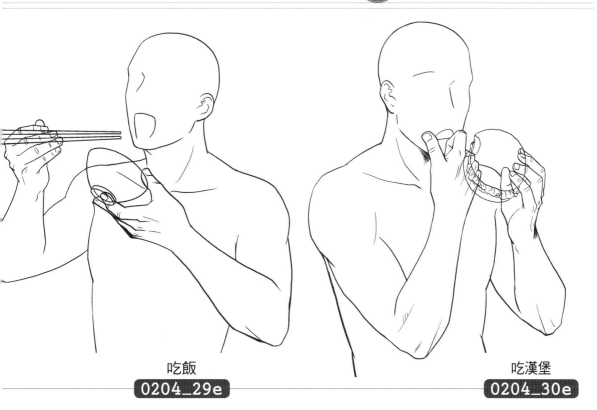

吃飯
0204_29e

吃漢堡
0204_30e

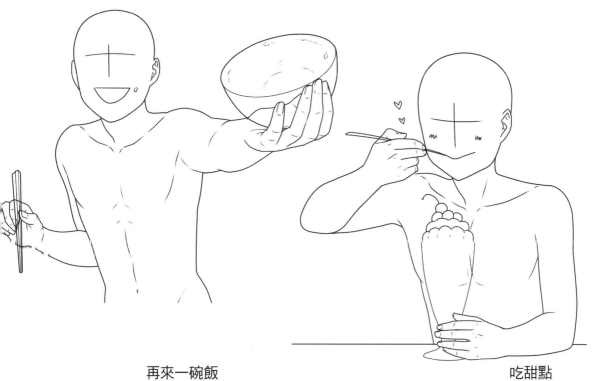

再來一碗飯
0204_31c

吃甜點
0204_32c

05 動作片的肢體動作

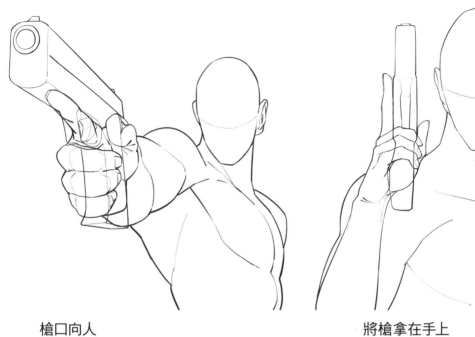

槍口向人
0205_011

將槍拿在手上
0205_021

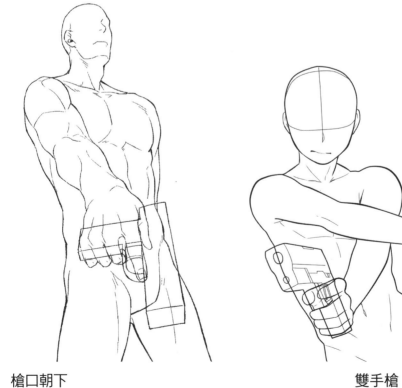

槍口朝下
0205_03j

雙手槍
0205_04p

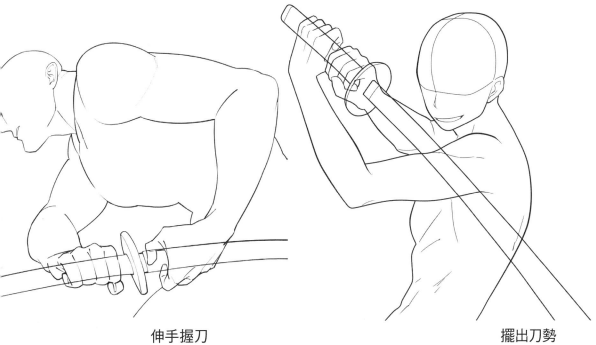

伸手握刀
0205_051

擺出刀勢
0205_06p

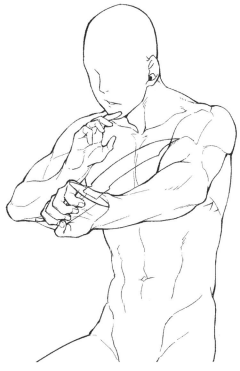

將劍拿在手上
 0205_07p

擺出匕首
0205_08j

05 動作片的肢體動作

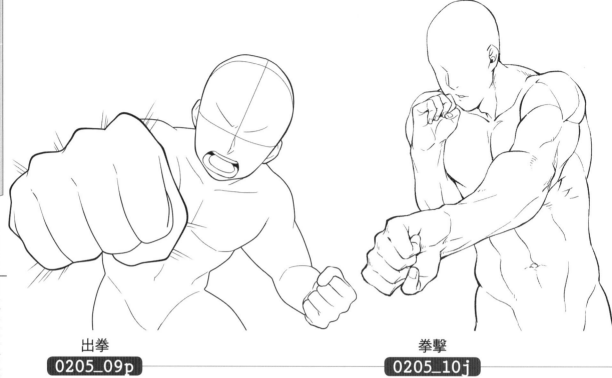

出拳
0205_09p

拳擊
0205_10j

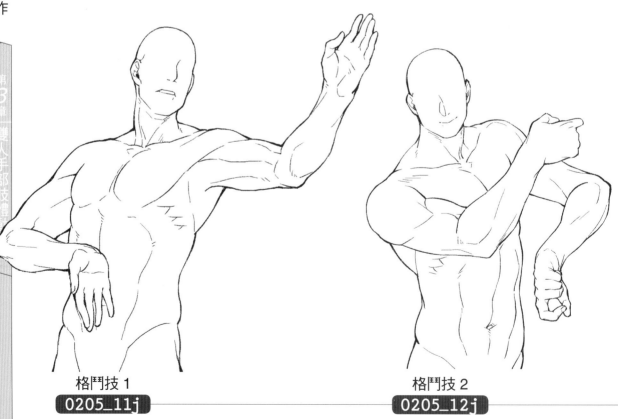

格鬥技 1
0205_11j

格鬥技 2
0205_12j

第 1 章｜女性手部肢體動作

第 2 章｜男性手部肢體動作

第 3 章｜雙人手部肢體動作

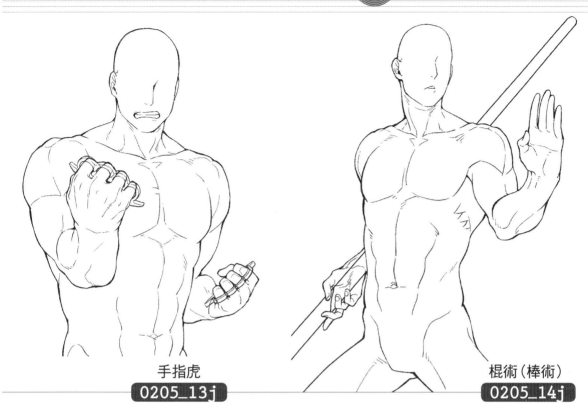

手指虎
0205_13j

棍術（棒術）
0205_14j

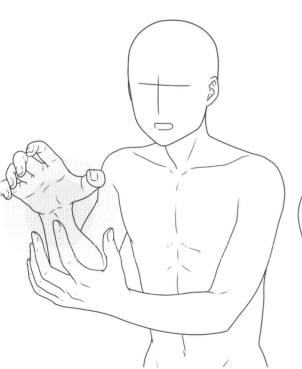

能源彈
0205_15c

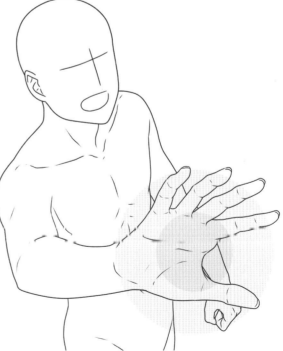

能源波
0205_16c

06 手勢、招牌姿勢

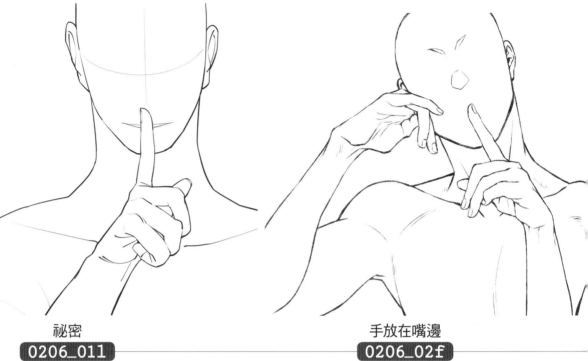

祕密
0206_011

手放在嘴邊
0206_02f

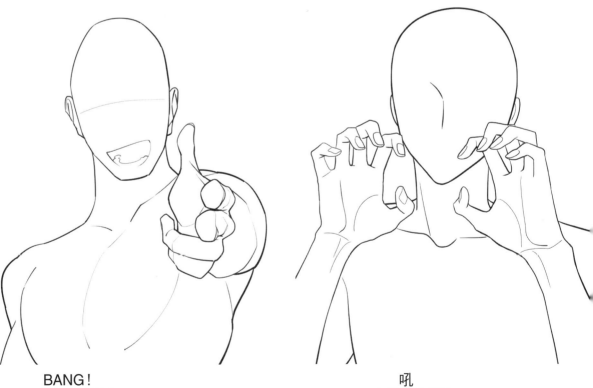

BANG！
0206_031

吼
0206_04d

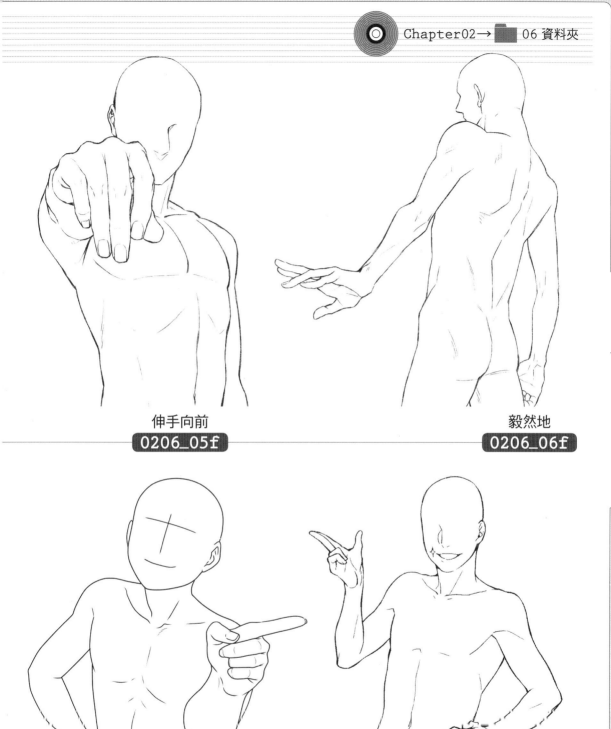

伸手向前
0206_05f

毅然地
0206_06f

開朗地比出手勢
0206_07c

裝模作樣
0206_08j

第 *1* 章　女性手部肢體動作

第 *2* 章　男性手部肢體動作

第 *3* 章　雙人手部肢體動作

06 手勢、招牌姿勢

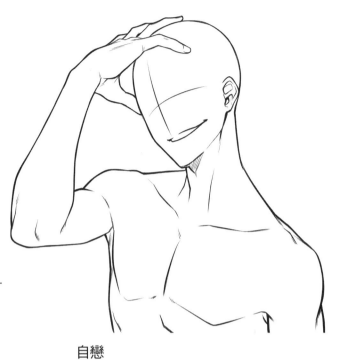
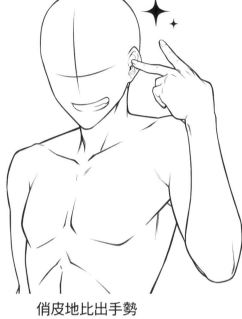

自戀
0206_09g

俏皮地比出手勢
0206_10g

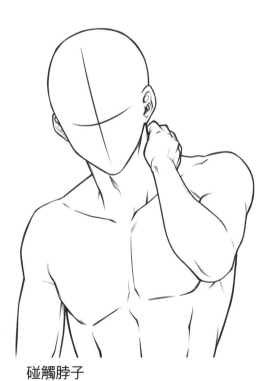
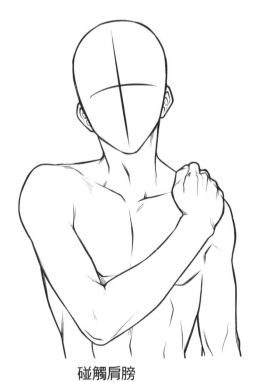

碰觸脖子
0206_11g

碰觸肩膀
0206_12g

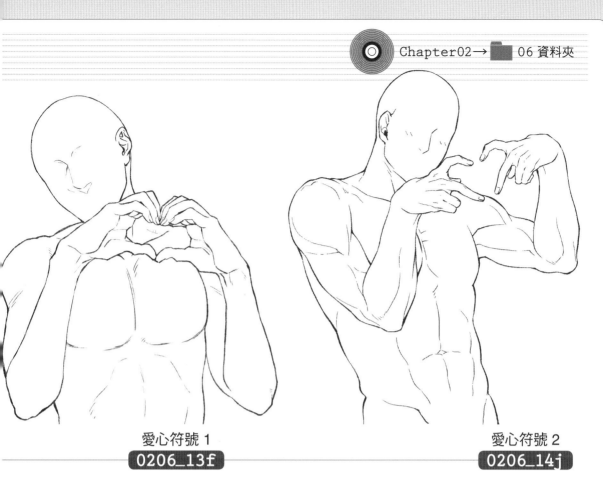

愛心符號 1
0206_13f

愛心符號 2
0206_14j

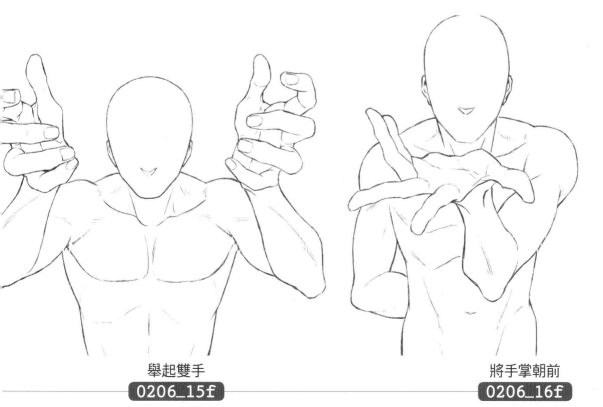

舉起雙手
0206_15f

將手掌朝前
0206_16f

第 *1* 章 女性手部肢體動作

第 **2** 章 男性手部肢體動作

第 **3** 章 雙人手部肢體動作

第1章 女性手部肢體動作

第2章 男性手部肢體動作

第3章 雙人手部肢體動作

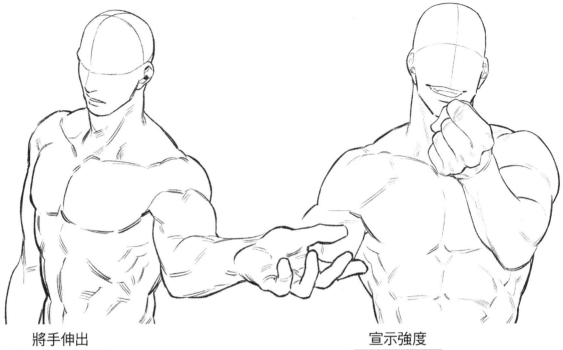

將手伸出
0206_17o

宣示強度
0206_18o

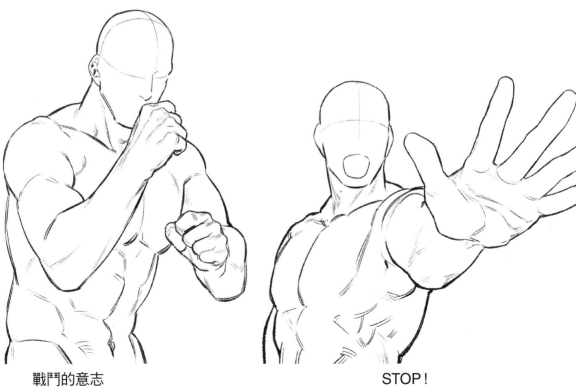

戰鬥的意志
0206_19o

STOP！
0206_20o

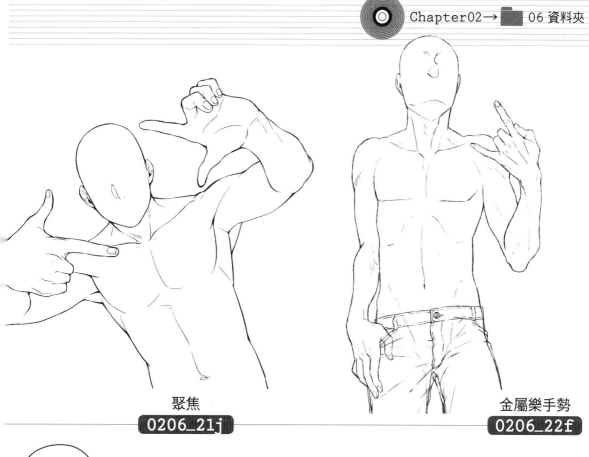

聚焦
0206_21j

金屬樂手勢
0206_22f

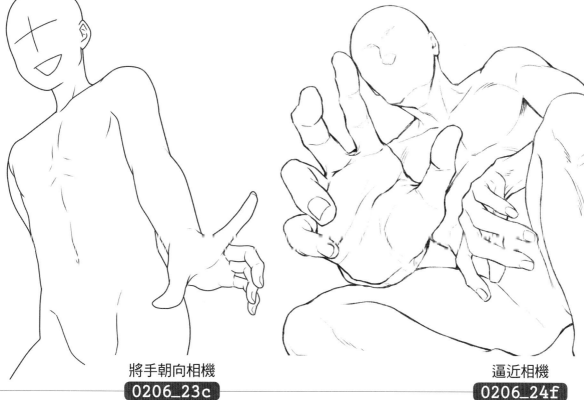

將手朝向相機
0206_23c

逼近相機
0206_24f

第 **1** 章｜女性手部肢體動作

第 **2** 章｜男性手部肢體動作

第 **3** 章｜雙人手部肢體動作

試著只用手來呈現人物角色

將性格跟職業，以及習慣跟心理狀態套入進去，手就會變成很有說服力。

光是一個指甲的形體，就會變得很男性化或很女性化，真的是很有意思。

就算只是指甲和指尖的形體不一樣，印象還是會有所變化。

跟心目中理想的手差太多了描繪時看著自己的手是沒辦法當作參考的！？

沒有那種事！

彎曲方向、骨頭位置等，基本上都是一樣的。而手指長度、手的大小、粗獷度、細緻度，就配合自己想描繪的構想進行調整，找出最佳方案吧！

現實 ➡ 理想

小拇指跑進無名指底下覺得非常可愛……

手的表情很豐富！

若是將皺紋、肌肉線條跟骨頭描繪出來，表情就會變得很活生生，畫起來就會變得很開心。

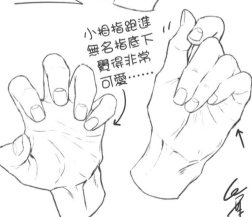

第 3 章

雙人手部肢體動作

Mri

雙人手部描繪訣竅

透過 碰觸及握手方式 表露關係

兩名人物角色接觸時，手除了是會用來呈現「角色的心情跟性格」，還是用來呈現「關係性」的一個重要部位。在這裡，就來看看3種「牽手動作」作為範例吧！

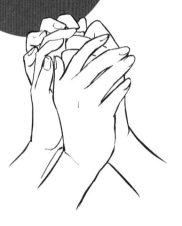

包圍起來 ········· 溫柔關懷彼此的關係

這是不太帶有力量，很溫柔地將手包圍起來的牽手動作。描繪時要將手腕倒向外側，並稍微彎起手指。能夠呈現出在關懷彼此的關係性，很適合用在女生之間的友情場面。

手指要稍微彎起來

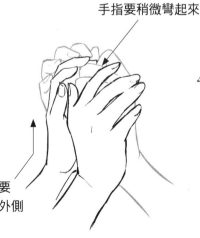

手腕要
倒向外側

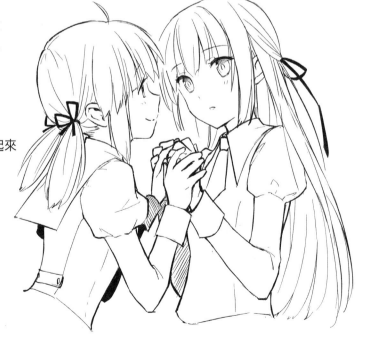

用力反握 ·········· 覺得彼此很可靠的關係

這是用力牢牢地將手交叉反握在一起的牽手動作。描繪時要將手腕彎向內側，手指也要強調出關節。能夠呈現出覺得彼此很可靠的關係性，很適合用在年輕人之間的友情場面。

手指要強調出關節且很有力

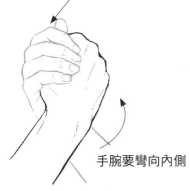

手腕要彎向內側

手指交纏握住 ·········· 彼此相愛的關係

手指與手指交纏在一起的牽手動作，會有一種親密感，很適合用在彼此相愛的情人們。若是其中一個角色只描繪出指尖，另一名角色只描繪出手背與大拇指，就可以讓手指交纏得很自然。

其中一人要露出手背和大拇指

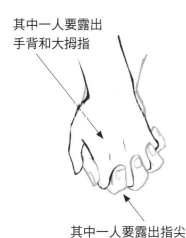

其中一人要露出指尖

描繪性格相異的雙人其肢體動作

右圖是勾肩搭背這個肢體動作的範例。因為兩個人都擺出了相同姿勢，所以無法完整呈現出兩者性格跟立場上的不同。如果是要描繪兩個很相像的人，這樣也是可以，但要描繪性格相異的人物角色關係和故事時，那就需要下一番工夫了。這時候若是試著改變其中一名角色的肢體動作，就會很有效果。

是兩個很相像的人嗎？

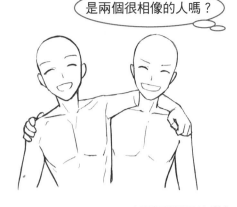

勾肩搭背＋困惑

勾肩搭背這個動作，若是描繪出其中一人將手臂伸到另一人肩膀上的瞬間，就會形成一幅很具有動作感的畫作。在範例作品這幅畫當中，是讓另外一名角色在被搭上肩的當下，身體姿勢變得很蹣跚，來傳達出那種單方面的友情，以及對於這個動作很不知所措的關係性。

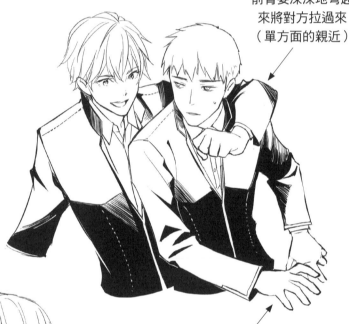

前臂要深深地彎起來將對方拉過來（單方面的親近）

無所適從的手（不知所措、呆滯）

皺起眉頭在抵抗（難為情）

用雙手從上面環抱著肩膀（覺得對方好可愛的心情）

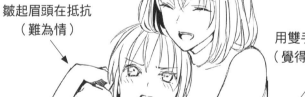

勾肩搭背＋很難為情地抵抗

這是被對方用手臂環抱住的角色，很生氣地在進行抵抗的範例。因為兩名角色有著體格差距，所以也能夠想像成「可能是被當成小孩子在對待而很難為情」。將被擁抱那一方的肢體動作，描繪成並不是面帶笑容接受，而是抵抗或生氣，也會令畫作產生一則故事。

包圍起來＋手靠在上面

這是那種用手臂包圍對方的擁抱動作。
被擁擠者雖然沒有反抱回去，不過從被
擁抱者的手是緊緊貼在對方身體上的，
可以看出兩者是一種彼此相愛的關係。
要呈現出彼此相愛，可以讓兩者目光相
對，或是閉起眼睛，都會很有效果。

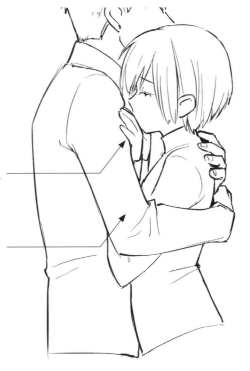

將身體靠過去
並將手疊在對方身上
（愛情）

溫柔地擁抱
（愛情）

挪開的視線
（交錯而過的心情）

用整個身體包圍住
（獨佔欲）

握住的手
（不信任）

獨佔欲＋不信任

即使同樣是擁抱的動作，若是描繪成用
整個身體摟住對方，而不是只有用手
臂，那就能夠呈現出那種強烈的獨佔
欲。另外，若是被擁抱的那一方保持著
放下手臂，或是保持握住手的動作，就
會有一種內心對對方還有保留的印象。
而若是描繪成彼此目光沒有交會在一
起，那種沒有交錯而過的心就會獲得強
調。

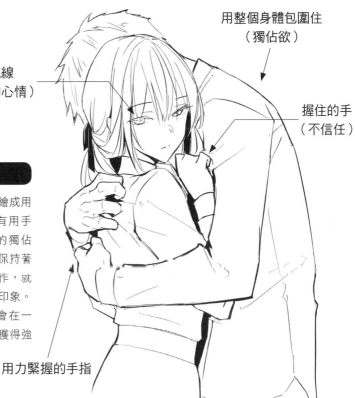

用力緊握的手指

01 女性朋友之間

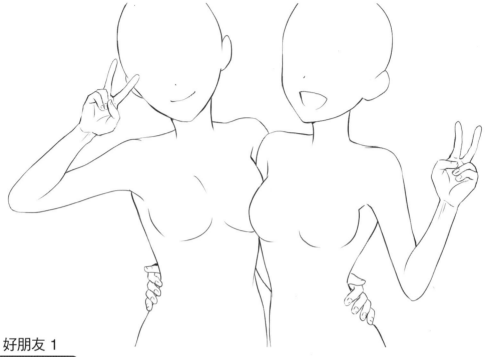

好朋友 1
0301_01h

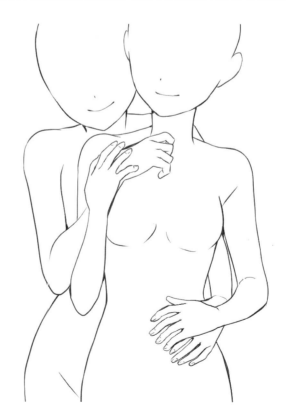

好朋友 2
0301_02h

拍攝照片 1
0301_03c

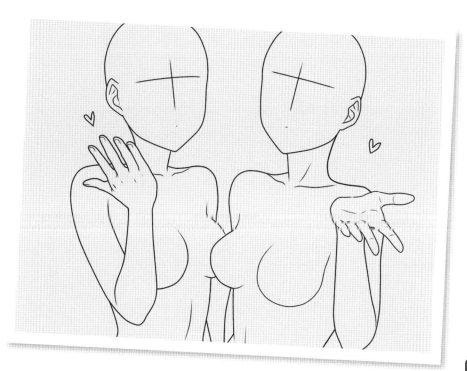

拍攝照片 2
0301_04c

第*1*章｜女性手部肢體動作

第*2*章｜男性手部肢體動作

第*3*章｜雙人手部肢體動作

01 女性朋友之間

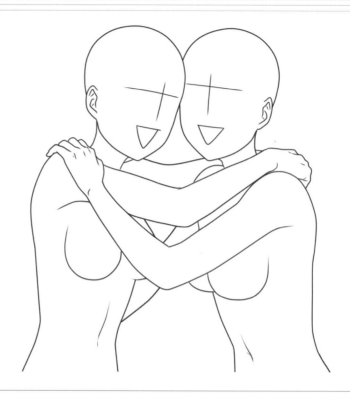

勾肩搭背
0301_05c

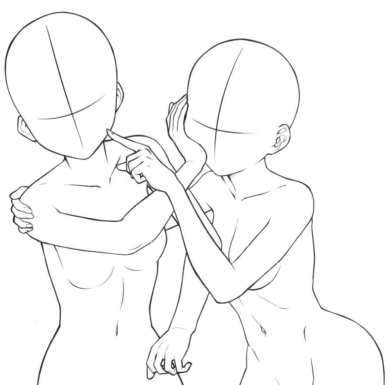

差異很大的搭擋
0301_06g

 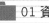

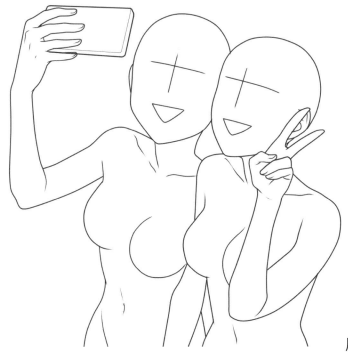

用智慧型手機進行拍攝 1
0301_07c

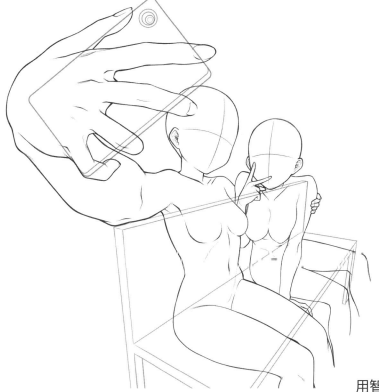

用智慧型手機進行拍攝 2
0301_08g

第 *1* 章 女性手部肢體動作

第 *2* 章 男性手部肢體動作

第 *3* 章 雙人手部肢體動作

01 女性朋友之間

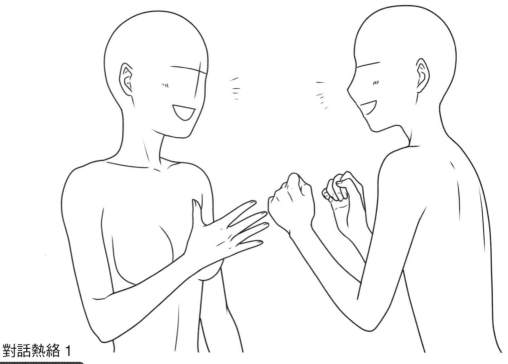

對話熱絡 1

`0301_09c`

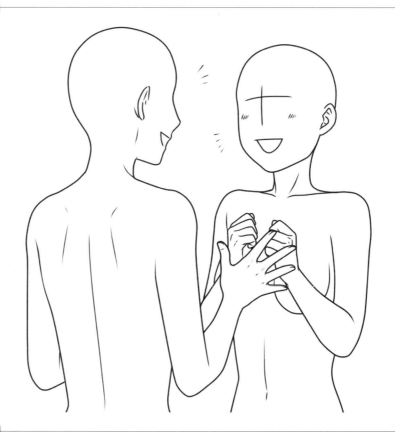

對話熱絡 2

`0301_10c`

看著地圖講話
0301_11c

餵東西
0301_12i

01 女性朋友之間

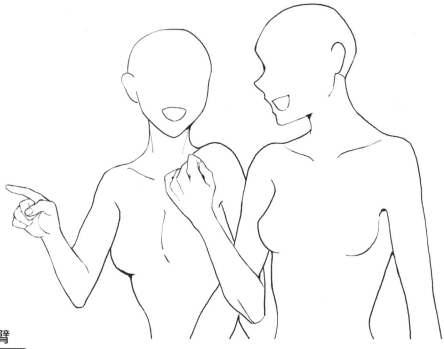

摟著手臂
0301_13i

整理頭髮
0301_14i

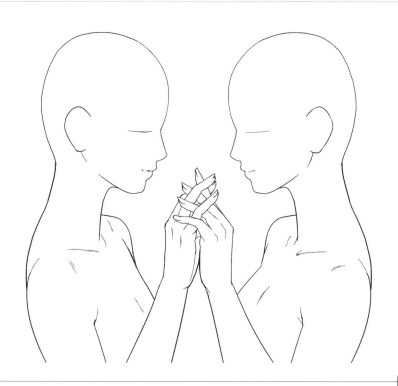

雙手交疊
0301_15n

牽著手
0301_16n

01 女性朋友之間

遮住眼睛
0301_17c

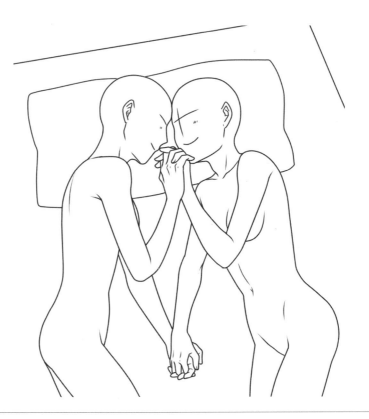

晚安
0301_18c

第1章│女性手部肢體動作

第2章│男性手部肢體動作

第3章│雙人手部肢體動作

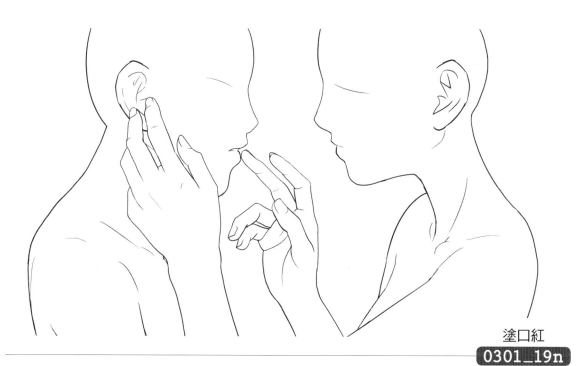

塗口紅
0301_19n

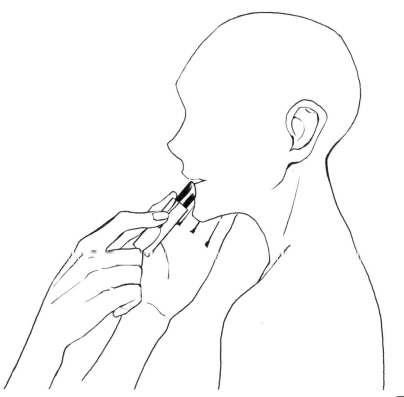

塗潤唇膏
0301_20i

123

02 男性朋友之間

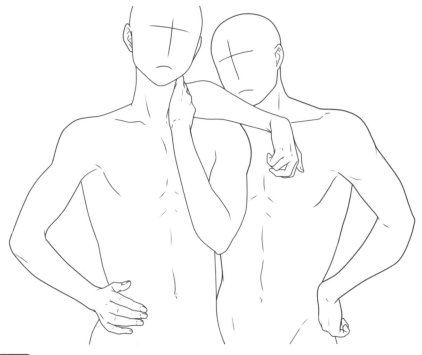

搭擋
0302_01c

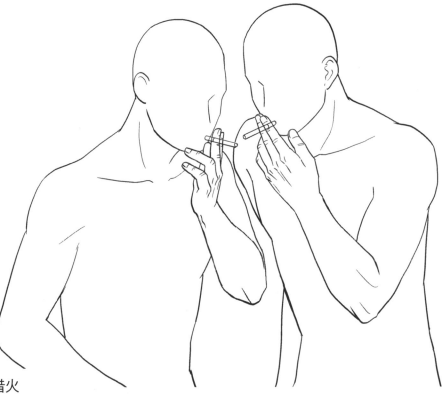

抽菸借火
0302_02e

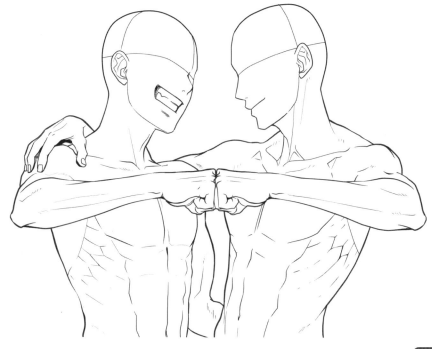

擊拳 1

0302_03m

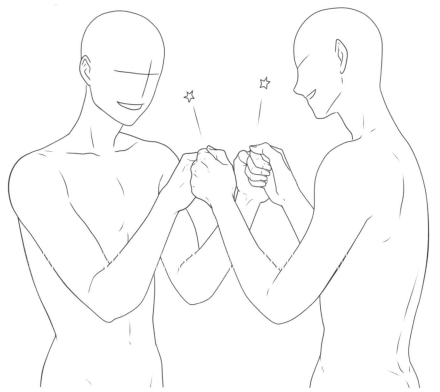

擊拳 2

0302_04c

第*1*章　女性手部肢體動作

第*2*章　男性手部肢體動作

第*3*章　雙人手部肢體動作

02 男性朋友之間

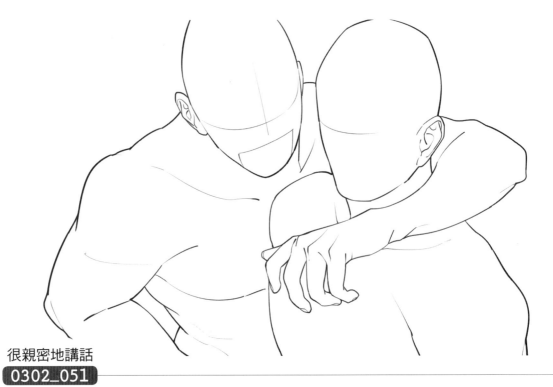

很親密地講話
0302_051

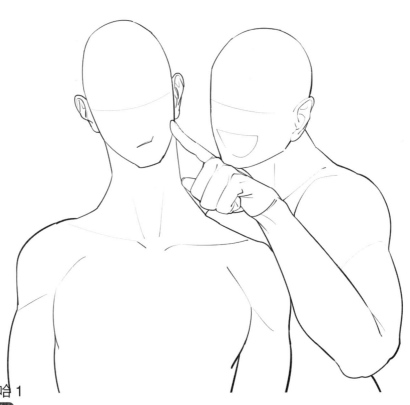

嘻皮笑臉打哈哈 1
0302_061

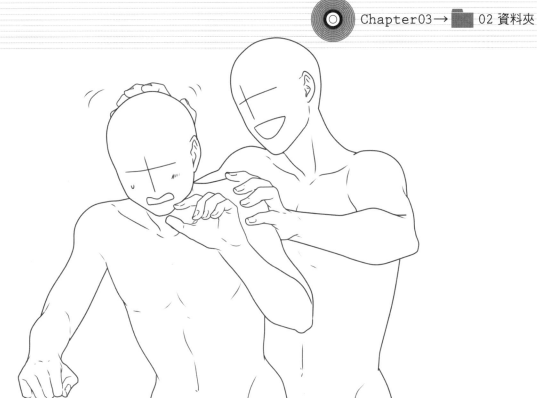

嬉皮笑臉打哈哈 2
0302_07c

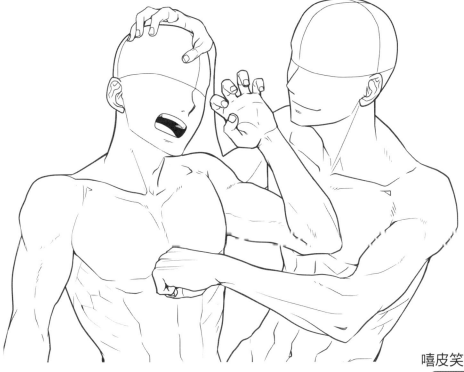

嬉皮笑臉打哈哈 3
0302_08m

第1章　女性手部肢體動作

第2章　男性手部肢體動作

第3章　雙人手部肢體動作

02 男性朋友之間

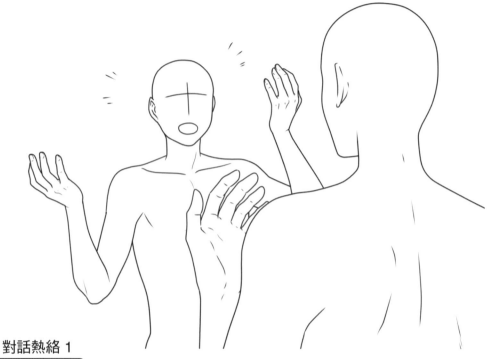

對話熱絡 1

0302_09c

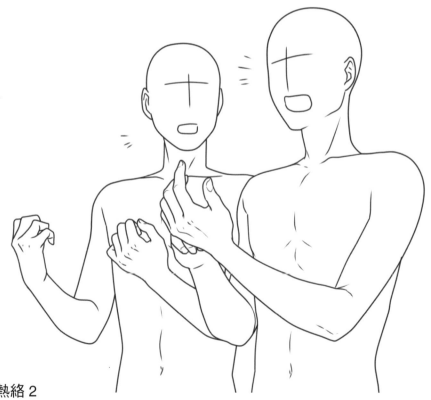

對話熱絡 2

0302_10c

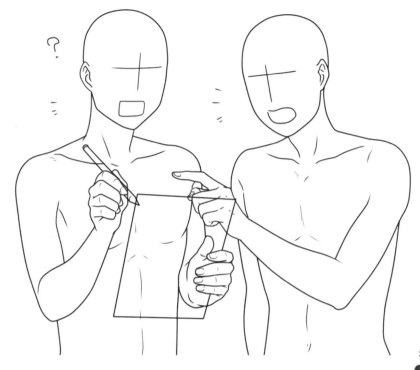

看著資料講話
0302_11c

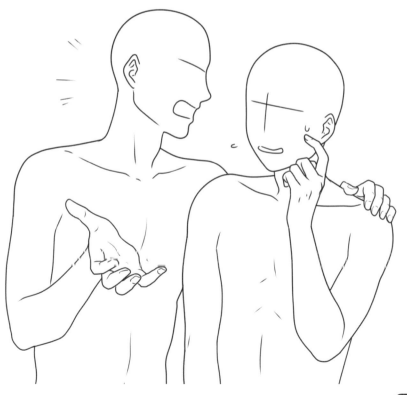

熱辯
0302_12c

02 男性朋友之間

手臂相交
0302_13p

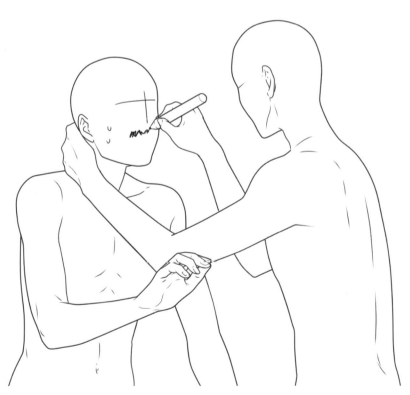

塗鴉
0302_14c

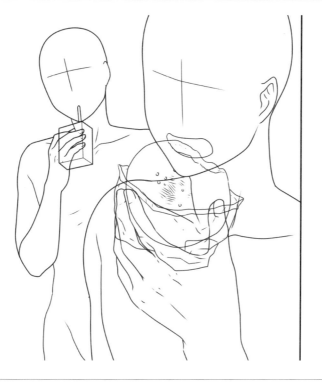

埋伏

0302_15c

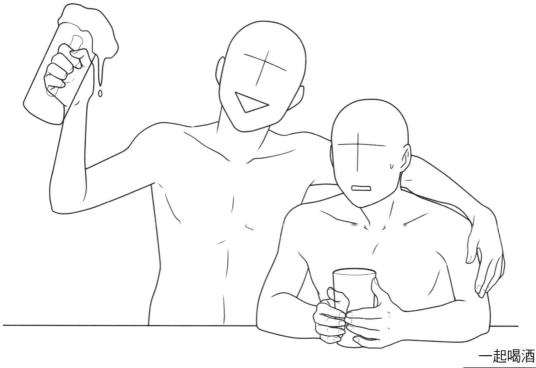

一起喝酒

0302_16c

03 因緣匪淺的兩人

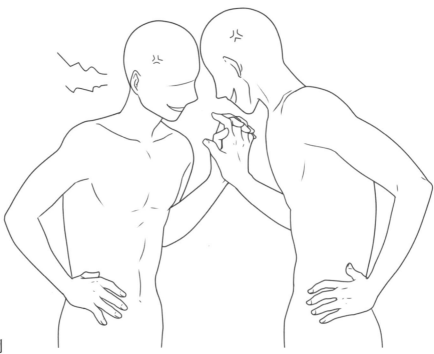

小吵小鬧

0303_01c

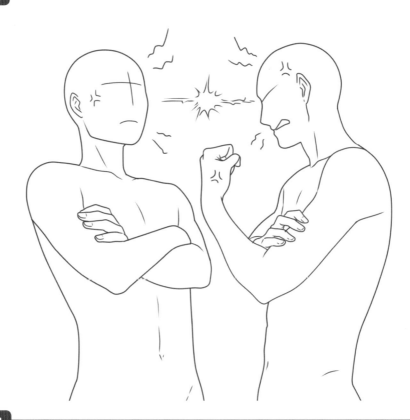

激烈火花

0303_02c

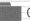

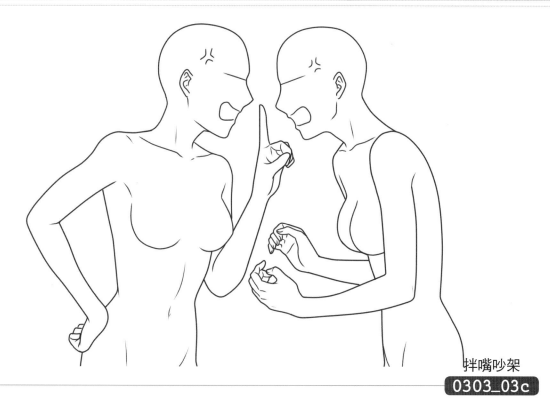

拌嘴吵架

0303_03c

難看的爭執

0303_04c

03 因緣匪淺的兩人

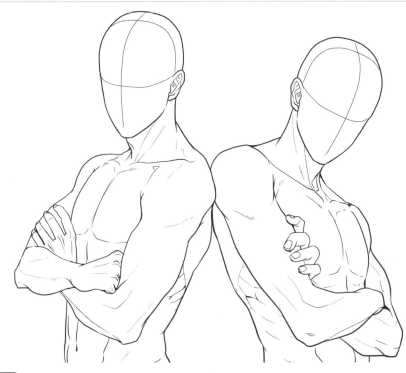

宿敵
0303_05m

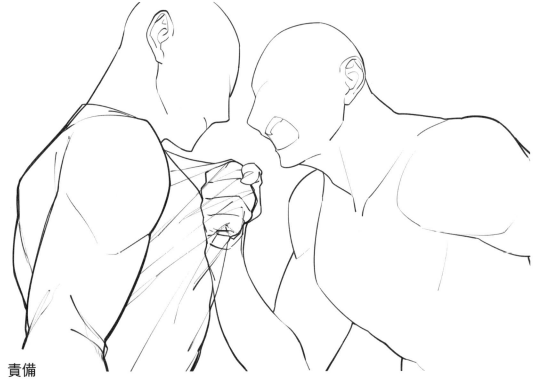

責備
0303_061

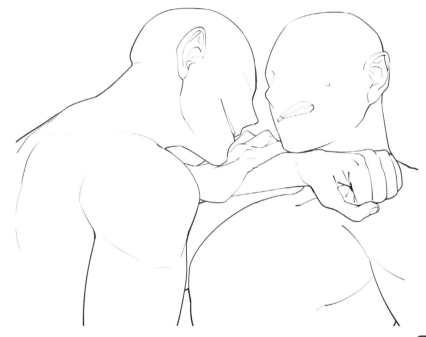

束縛
0303_071

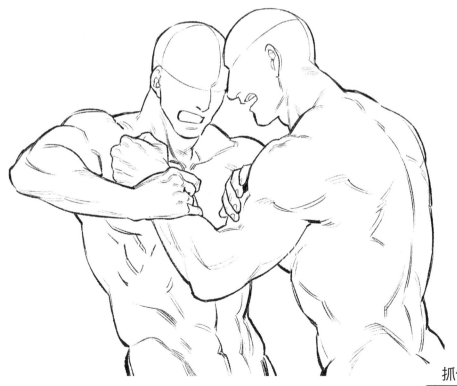

抓住彼此
0303_08o

03 因緣匪淺的兩人

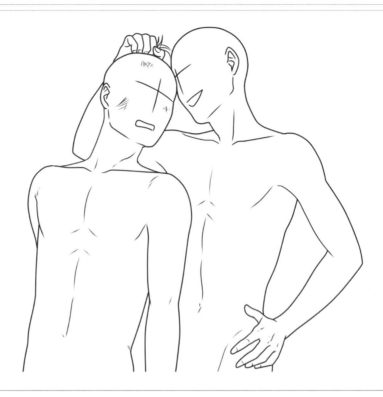

抓著頭髮
`0303_09c`

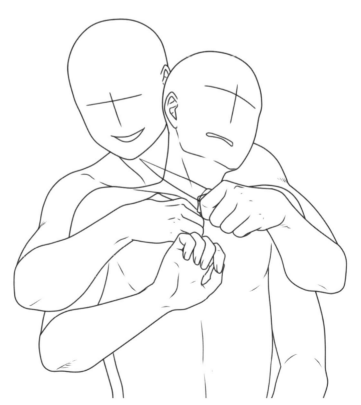

頂著匕首
`0303_10c`

掐住脖子

0303_11i

賞巴掌

0303_12i

03 因緣匪淺的兩人

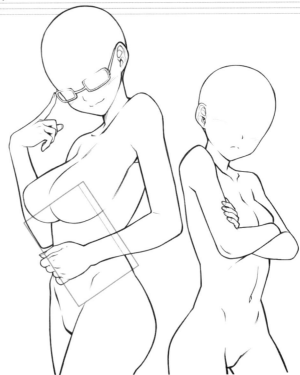

對立
0303_13g

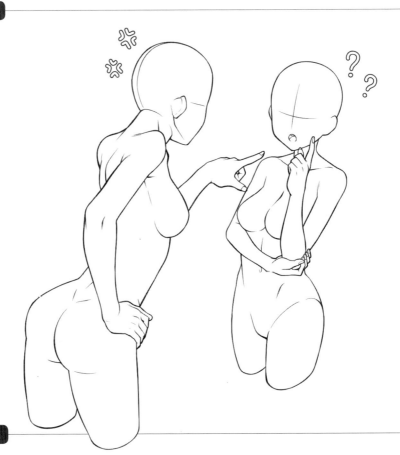

強勢逼近
0303_14g

第 *1* 章 女性手部肢體動作

第 *2* 章 男性手部肢體動作

第 *3* 章 雙人手部肢體動作

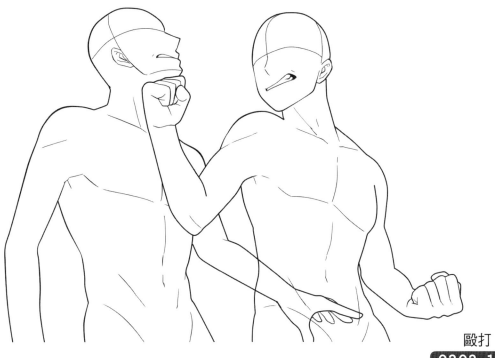

毆打
0303_15p

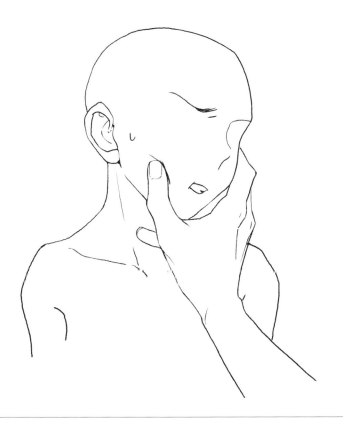

抓住下巴
0303_16i

04 愛情招數

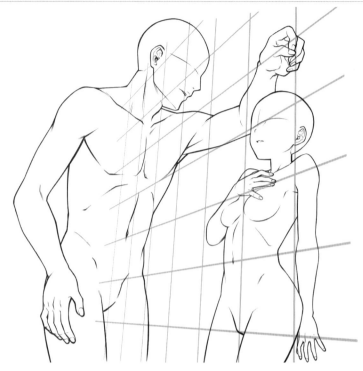

壁咚 1

`0304_01g`

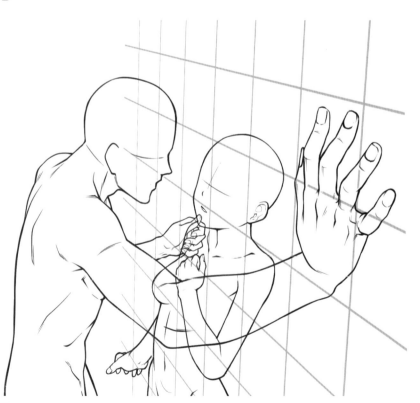

壁咚 2

`0304_02g`

第1章 女性手部肢體動作

第2章 男性手部肢體動作

第3章 雙人手部肢體動作

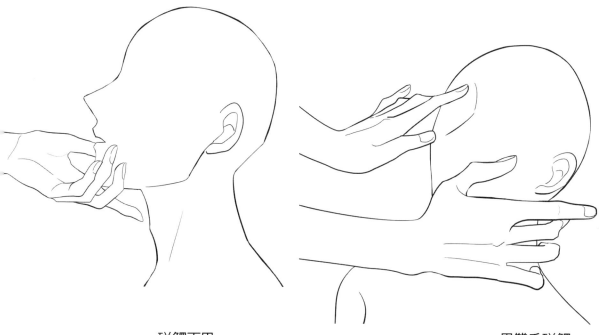

碰觸下巴
0304_03d

用雙手碰觸
0304_04d

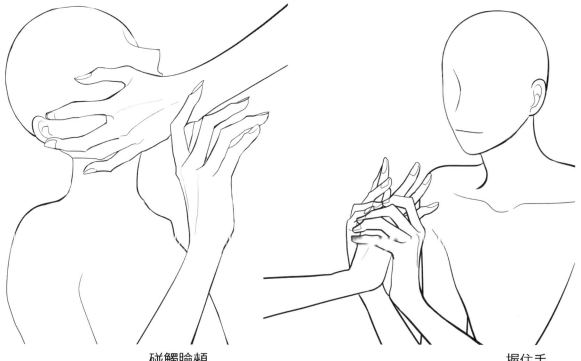

碰觸臉頰
0304_05d

握住手
0304_06d

04 愛情招數

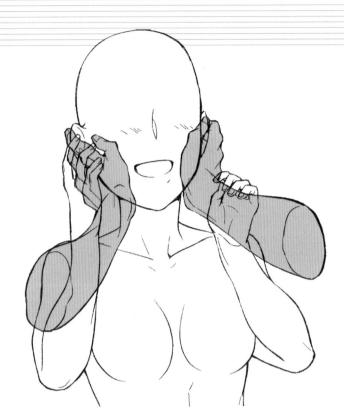

包圍住臉頰
0304_07j

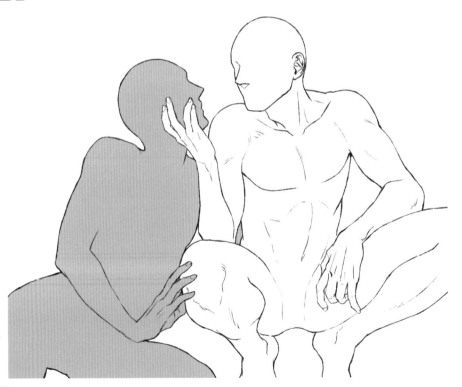

抓住下巴
0304_08f

第
1
章

女
性
手
部
肢
體
動
作

第
2
章

男
性
手
部
肢
體
動
作

第
3
章

雙
人
手
部
肢
體
動
作

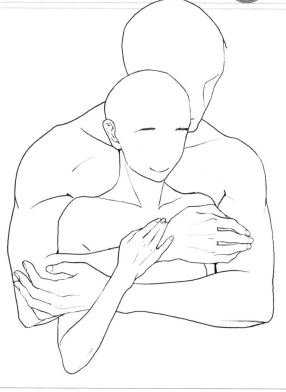

從後面擁抱
0304_09i

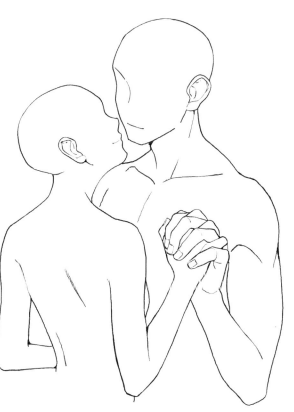

身體貼在一起
0304_10i

04 愛情招數

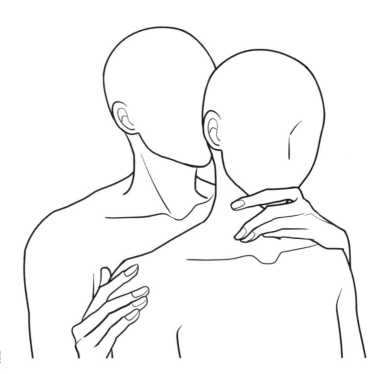

從後面貼近身體
`0304_11d`

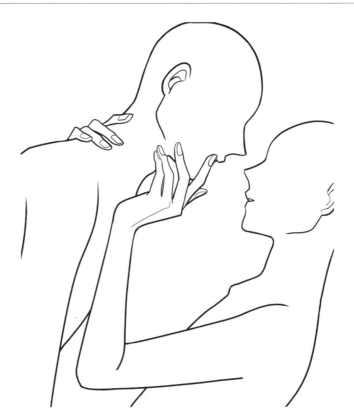

拉過來
`0304_12d`

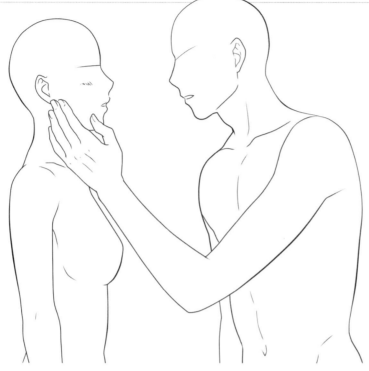

碰觸臉頰相互凝視
0304_13c

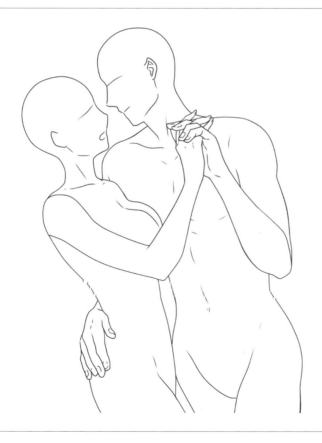

將手繞到腰
0304_14c

第 *1* 章｜女性手部肢體動作

第 *2* 章｜男性手部肢體動作

第 *3* 章｜雙人手部肢體動作

04 愛情招數

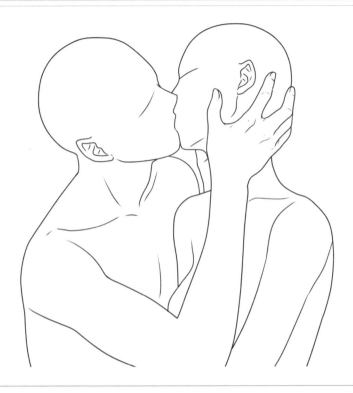

由男性來接吻
0304_15c

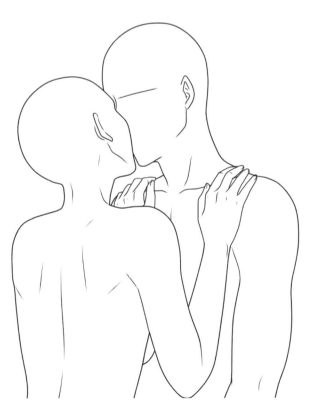

由女性來接吻
0304_16c

 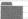
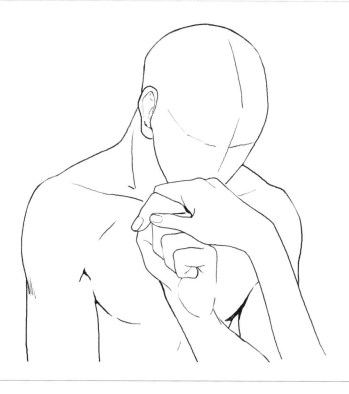

吻手背 1
0304_17i

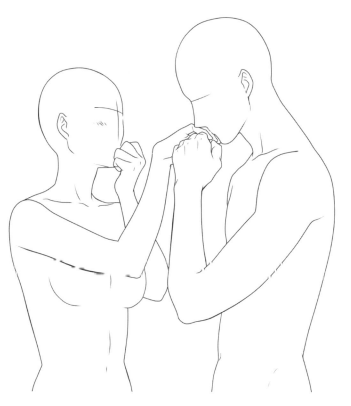

吻手背 2
0304_18c

第1章 女性手部肢體動作

第2章 男性手部肢體動作

第3章 雙人手部肢體動作

04 愛情招數

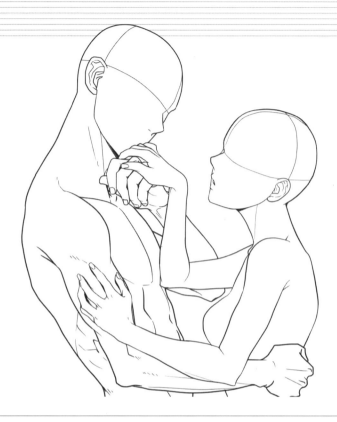

吻手背 3

0304_19m

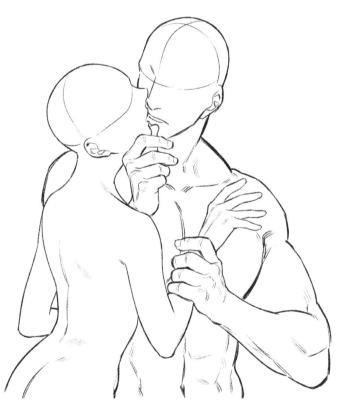

強硬的吻

0304_20o

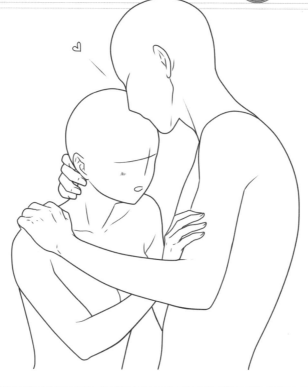

吻額頭
0304_21c

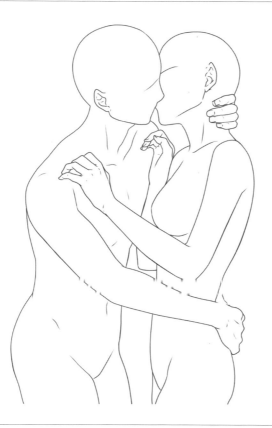

摟過來接吻
0304_22c

第1章｜女性手部肢體動作

第2章｜男性手部肢體動作

第3章｜雙人手部肢體動作

04 愛情招數

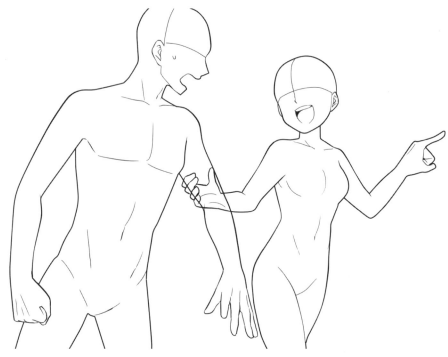

牽著手臂
0304_23p

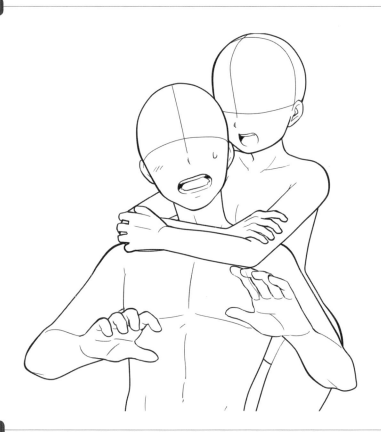

手臂環抱
0304_24p

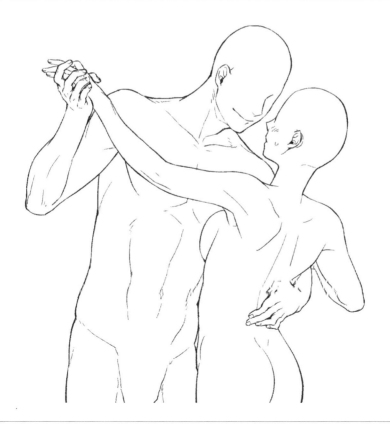

很親密
0304_25o

邀舞
0304_26j

第*1*章 女性手部肢體動作

第*2*章 男性手部肢體動作

第*3*章 雙人手部肢體動作

04 愛情招數

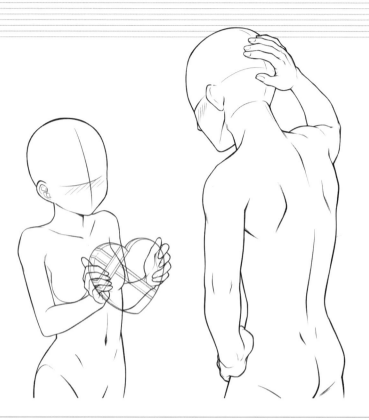

情人節 1

0304_27g

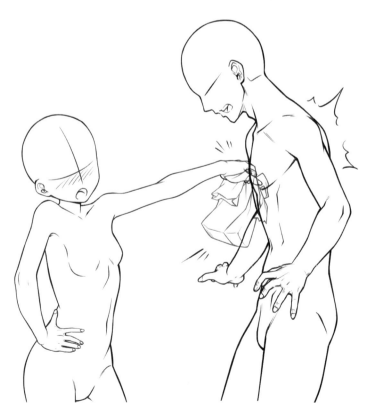

情人節 2

0304_28g

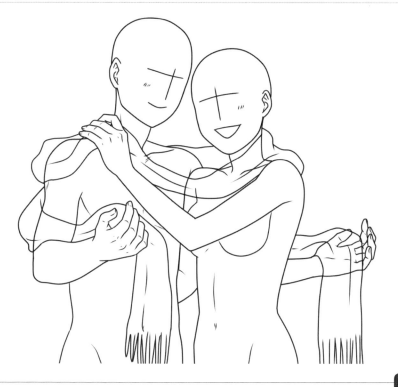

圍巾

0304_29c

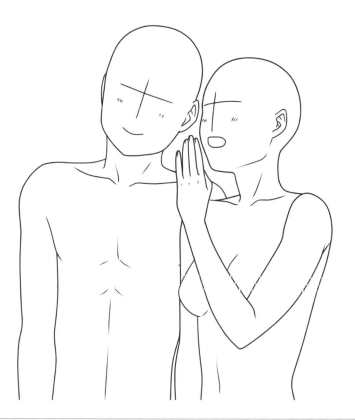

耳語

0304_30c

第1章｜女性手部肢體動作

第2章｜男性手部肢體動作

第3章 雙人手部肢體動作

04 愛情招數

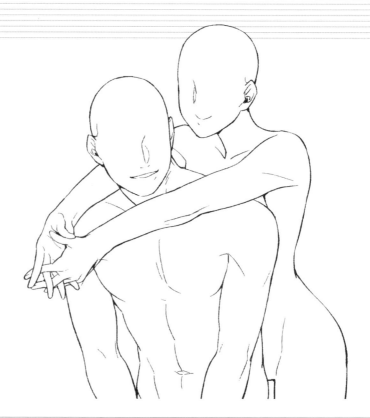

用手臂包圍住
0304_31j

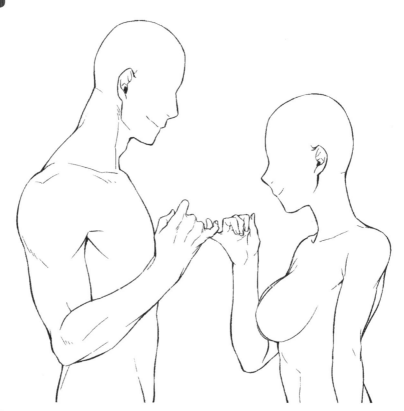

約定
0304_32j

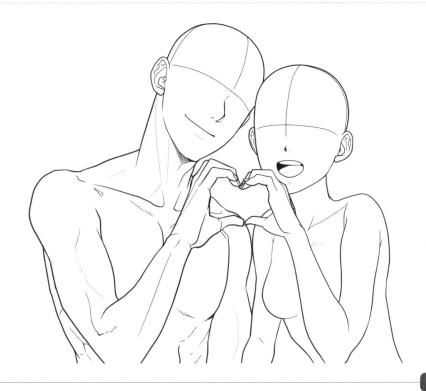

愛心符號
0304_33m

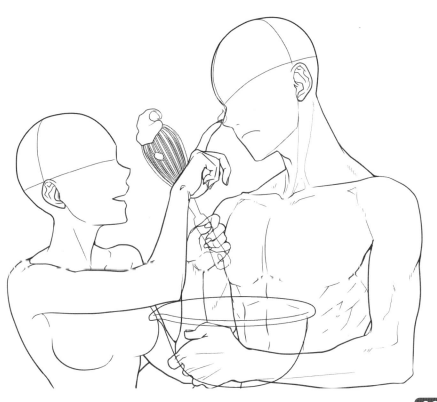

烹調
0304_34m

04 愛情招數

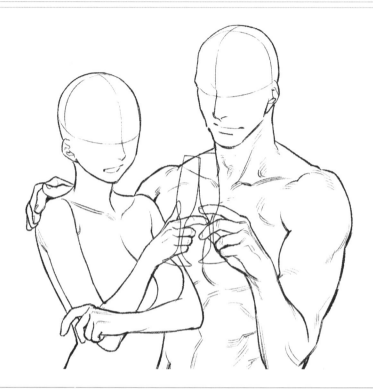

乾杯
0304_35o

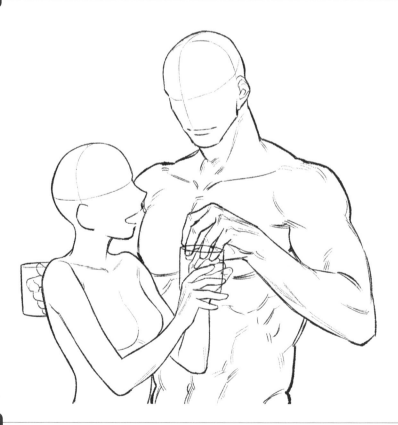

拿咖啡給對方
0304_36o

如果已經陷入了手的魅力，就試著練習描繪只屬於自己的「肢體動作」。

到這一頁為止，本書總共介紹了多達350組的手部肢體動作。
本書收錄的姿勢擷圖，幾乎都是沒有衣服跟髮型的素體狀態。
若是手部肢體動作很有魅力，那不用衣服跟髮型來矇混，
還是能夠感覺得到人物角色看上去是很活生生的。

「我也想畫畫看手部肢體動作」「好想再多練習一點！」
如果您心中已經湧起了像這樣的創作欲望，
那請務必要嘗試看看下列這樣的練習。

1、用自己的手重現本書刊載的肢體動作並進行觀察
請試著用自己的手重現姿勢，並照著鏡子觀察看看。
「專業插畫家畫的都是哪些線條？」
「反過來說，他們是省略掉哪些線條，畫成像是漫畫一樣？」
一面思考這些，一面進行觀察跟打草稿，
就能夠掌握那些唯有漫畫、插畫才能夠呈現出來的表現方法了。

2、試著從不同的角度描繪看看
請試著用自己的手重現姿勢，並從不同的角度進行觀察作畫。
相信您會發現外形輪廓會有很大的改變。
這個練習，能夠鍛鍊那種從立體層面掌握手部形體作畫的能力。
「平常總是只畫得出在同樣角度下的臉部跟手部」有這種煩惱的朋友，
會很推薦這個練習方法。

3、要「憑回憶作畫」描繪出自己喜歡的肢體動作
本書中您很喜歡的肢體動作，或覺得「可能會很常用到」的肢體動作，
會建議您試著不要看本書，只靠記憶去「憑回憶作畫」。
描繪完之後，再打開本書內容頁對照看看，
如此一來，就能夠找出那些是憑壞習慣跟既有觀念描繪出來的部分。
「手跟腦筋記不住那些練習過的內容」
有這種煩惱的人，這個練習方法會非常適合您。

在重複練習的過程裡，
想必可以讓您成長並畫出只屬於自己，且很具有魅力的肢體動作。
期盼本書可以成為一本為您的"創作樂趣"聲援加油的書。

插畫家介紹

請注意觀看本書收錄的姿勢擷圖檔案名稱最尾端。最尾端所記載的英文字母，可以用來確認該圖的執筆插畫家。

`0000_00ⓐ` → 執筆插畫家

a
サコ（sako）

カバーイラスト、扉絵（P.1）執筆
居住於福岡的自由插畫家。很常描繪一些氣氛上讓人很容易親近的女孩子插畫。因為覺得不經意的手部肢體動作，是會出現角色性格的，所以描繪時總是在嘗試錯誤。
pixiv ID：22190423　Twitter：@35s_00

b
YANAMi

畫法解說（P.14〜32、P.34〜37、P.70〜73、P.110〜113）執筆者
自由插畫家，東洋美術學校講師。著作有『中年大叔各種類型描繪技法書』『男女臉部描繪攻略』北星圖書事業股份有限公司出版。
pixiv ID：413880　Twitter：@ yyposi918

c
よぎ（yogi）

以一名存稿很多的畫家為目標奮鬥中。
pixiv ID：10117774

d
志島とひろ

以自由插畫家身分展開活動中的插畫家。目標是創作出可以在手、眼角這些地方感受到癖好的插畫。負責 TSUKIPRO・ALIVE 系列人物角色設計、CD 封面插畫、Girl's Smile 插畫等作品。
HP：https://th-cuddle.jimdo.com/
pixiv ID：726129　Twitter：@ tohiro1

e
MIYA

在文具廠商經歷過一些勤務後，就任負責插畫的工作。現在是以小孩子取向的學習漫畫為中心展開活動中。很愛西裝。

f
ムラサキ（murasaki）

目前是在畫手機遊戲、運動大會冊子跟樂團周邊商品插畫的自由插畫家。是自己看了很多書，以自學的方式學習畫畫的方法，因此要是自己也能夠幫上某個人的忙，那曾是我的榮幸。
pixiv ID：411126

g
MRI

主要都是在創作手機 App 用插畫的一名幕後插畫家。超喜歡玩電玩，不過最近的煩惱就是沒有玩的時間。
HP：https://broxim.tumblr.com/
pixiv ID：442247　Twitter：@ No92_MRI

h
黑凸

自由插畫家。居住於日本三重縣。以插圖跟人物角色設計等領域為中心展開活動中。
pixiv ID：1426321　Twitter：@ ymtm28

i
denqyellow

大學生。喜歡有空氣感跟有故事性的畫。
HP：https://denqyellow.tumblr.com/
pixiv ID：13014907　Twitter：@ DenqYellow

j
藤科遙市

經歷應該差不多快 10 年的畫家。也會畫漫畫。座右銘是「認真地搞怪」。
HP：https://galileo10say.web.fc2.com/
Twitter：@ hallone_2447

k
ume

插畫家。喜歡可愛的女孩子跟溫煦柔和的背景。
HP：http://plumblossom.fc2web.com/
pixiv ID：920217　Twitter：@ umeco_sub

l
サンダート（Thundert）

總是很盡情地描繪著自己喜歡的事物。是個特別喜歡畫手的戀手男。如果我畫的手可以作為您的參考，我會高興。
Twitter：@ TORINIKU_333

m
らびまる（rabimaru）

畫畫人。
HP：https://rabimaru.tumblr.com/
pixiv ID：1525713　Twitter：@ rabimaru_t

n
宗像久嗣

悠哉地畫著創作插畫。喜歡和服、洋裝、近代建築和巨大結構物。
HP：https://epa2.net/
pixiv ID：746024　Twitter：@ munakata106

o
むに（muni）

我個人希望可以少畫點、畫得很開心。
pixiv ID：2586306　Twitter：@ _m_u_n_i

p
安田 昴

目前一面播放著一些講座，一面畫著畫。有好吃的東西、畫畫跟電玩，人生就很幸福了。
HP：https://danhai.sakura.ne.jp/index2.html
pixiv ID：1584410　Twitter：@ yasubaru0

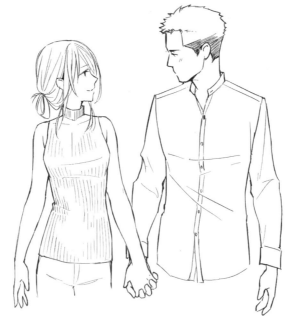

國家圖書館出版品預行編目(CIP)資料

手部肢體動作插畫姿勢集 / Hobby Japan 作；
林廷健翻譯. -- 新北市：北星圖書, 2019.11
　　　面；　公分
　　ISBN 978-957-9559-23-2（平裝）

　　1.插畫 2.繪畫技法

947.45　　　　　　　　　　108016151

STAFF

● 編輯
川上聖子
〔Hobby Japan〕

● 封面設計・DTP
板倉宏昌
〔Little Foot〕

● 企劃
谷村康弘
〔Hobby Japan〕

手部肢體動作插畫姿勢集
清楚瞭解手部與上半身的動作

作　　者 / Hobby Japan
翻　　譯 / 林廷健
發 行 人 / 陳偉祥
發　　行 / 北星圖書事業股份有限公司
地　　址 / 234 新北市永和區中正路 458 號 B1
電　　話 / 886-2-29229000
傳　　真 / 886-2-29229041
網　　址 / www.nsbooks.com.tw
E-MAIL / nsbook@nsbooks.com.tw
劃撥帳戶 / 北星文化事業有限公司
劃撥帳號 / 50042987
製版印刷 / 森達製版有限公司
出 版 日 / 2019 年 11 月
I S B N / 978-957-9559-23-2
定　　價 / 360 元

手のしぐさイラストポーズ集　手と上半身の動きがよく
わかる
© HOBBY JAPAN